티보 칼맨 디자인으로 세상을 발가벗기다

dialogue : 11

티보 칼맨
디자인으로 세상을 발가벗기다

저자 이원제
1판 1쇄 찍은날 2004년 4월 1일
2판 1쇄 펴낸날 2008년 3월 3일

펴낸이 이영혜
펴낸곳 디자인하우스
서울시 중구 장충동2가 162-1
태광빌딩 우편번호 100-855
중앙우체국 사서함 2532
대표전화 02-2275-6151
영업부직통 02-2263-6900
팩시밀리 02-2275-7884
홈페이지 www.design.co.kr
등록 1977년 8월 19일, 제2-208호

기획 박효신
디자인 윤희정

편집장 진용주
편집팀 김은주, 장다운
디자인팀 이선정, 김희정
마케팅팀 박성경
영업부 공철우, 손재학, 이태윤,
이영상, 윤창수, 천연희
제작 황태영, 이성훈, 변재연
출력 선우프로세스
인쇄 중앙문화인쇄

값 12,000원
ISBN 978-89-7041-969-5
978-89-7041-958-9(세트)

티보 칼맨 디자인으로 세상을 발가벗기다

글 이원제

design house

TiborKalman

이원제 | 미국 파사디나 아트센터칼리지오브디자인Art Center College of Design에서 그래픽 디자인으로 학사 학위를 받고 인터그램Intergram에서 실무 경험을 쌓은 후 미국 프랫인스티튜트Pratt Institute에서 커뮤니케이션 디자인으로 석사 학위를 취득했다. 뉴욕에서 유학할 당시 처음 접했던 티보 칼맨의 디자인 제품(우산, 시계, 문진)에 매료되어 그에 대한 연구를 시작했다. 인터그램에서 아트 디렉터를, 인피니트INFINITE(web division)에서 크리에이티브 디렉터를 역임한 바 있으며 현재 인터그램의 디자인 자문 위원이다. '더 많은 대중들이 디자인을 향유하고 누릴 수 있게끔 하는 교육이 참 디자인 교육'이라는 생각으로 디자인 문화 전반에 폭넓은 관심을 기울이고 있다. 현재 상명대학교 시각디자인과 교수로 재직 중이며 번역서로 『웹하우북 1|www.layout』이 있다.

티보 칼맨 차례

1 티보 칼맨과의 가상 인터뷰 · 006

2 작가 탐색 · 101
 Designer or Undesigner, 티보 칼맨 · 103
 영원한 아웃사이더 · 104
 Design or Undesign · 107
 새로운 도전 · 108
 티보 칼맨에게 배우기 · 109
 그래픽 디자인 · 109
 기업 그래픽 · 112
 음악 · 113
 영화와 뮤직 비디오 · 114
 TV와 광고 · 115
 크리스마스 선물과 자사 홍보 · 116
 제품 디자인 · 117
 환경 개발 · 118
 잡지 디자인 · 120
 『컬러스COLORS』 · 121
 에필로그—디자이너라면 한번쯤 해봐야 할 고민 · 123

3 부록 · 125
 티보 칼맨 연보 · 126
 참고문헌 · 128

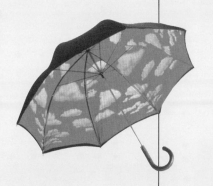

그는 이 집 근처에 삽니다.

우리는 이탈리아에 있는 이 방에서
논쟁을 펼쳤습니다.

그의 어머니는 환영을 봅니다.

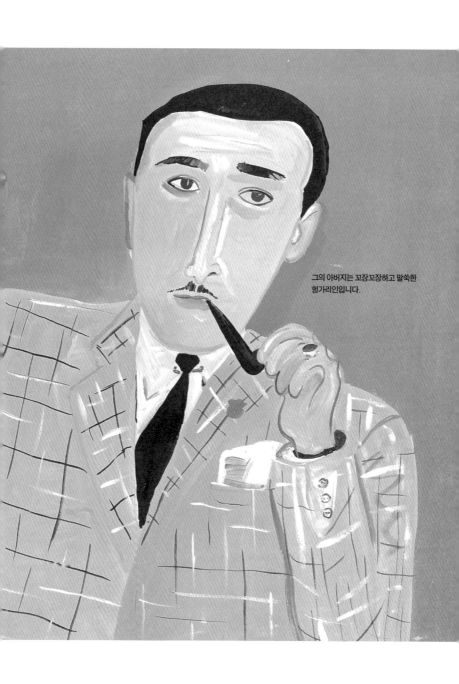

그의 아버지는 꼬장꼬장하고 말쑥한
헝가리인입니다.

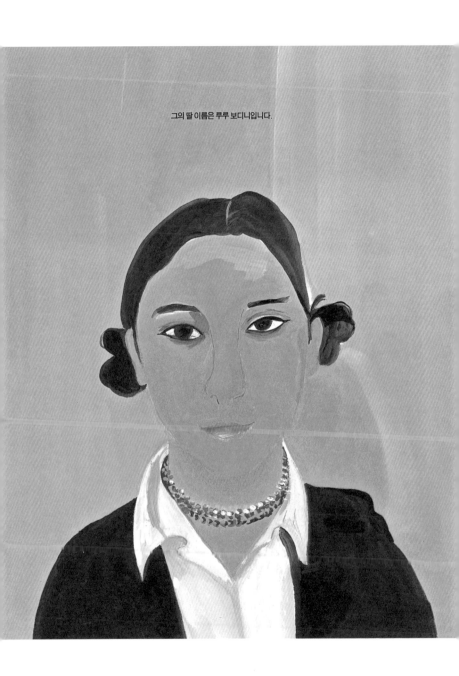

그의 딸 이름은 루루 보디니입니다.

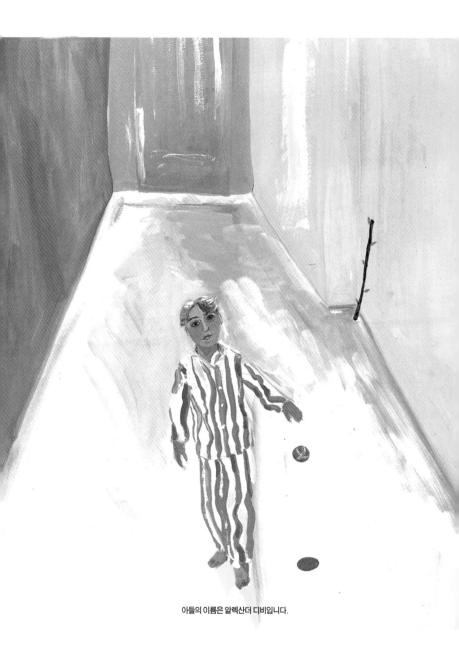

아들의 이름은 알렉산더 디비입니다.

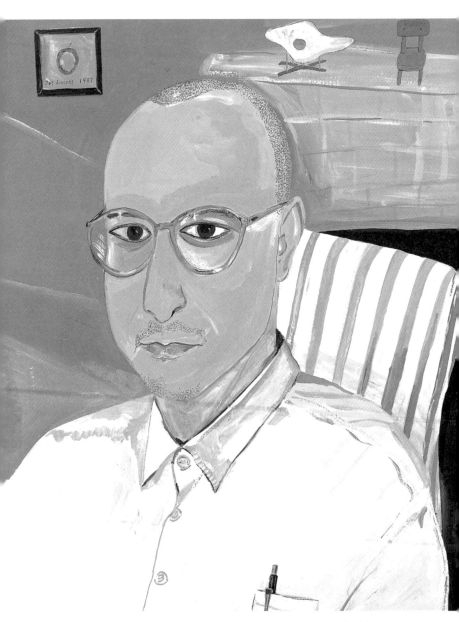

이 그림들은 티보 칼맨의 미망인 마이라 칼맨이 남편과 가족을 생각하며 그린 일러스트레이션입니다.

안녕하세요? 귀한 시간 내 주셔서 감사합니다. 그리고 이 자리를 마련해 주신 부인 마이라 칼맨 여사께도 다시 한 번 감사의 말씀을 드립니다. 차라도 한잔 하시면서 인터뷰를 진행할까요?

TK 반갑습니다. 오히려 제가 영광이지요. 폴 랜드, 알렉세이 브로도비치, 라즐로 모홀리나기를 비롯한 디자인계의 거장 대열에 저를 포함시켜 주셨으니 말입니다. 저는 정신도 바짝 차릴 겸 에스프레소로 하겠습니다.

우선 선생님의 타이틀부터 짚고 넘어가야 할 것 같습니다. 가장 걸맞는 것은 역시 그래픽 디자이너라고 생각합니다만, 그건 일면 선생님의 행동반경을 제한하는 듯한 느낌도 들어요. 어떠세요?

TK 하하, 그렇게 생각해 주신다면 고맙지요. 저도 그런 느낌이 들기는 합니다.

그럼 선생님의 일을 어떻게 정의할 수 있을까요? 경계를 넘나들며 하시는 여러 가지 일을 고려할 때, 어떤 타이틀이 정확한 표현이라 생각하십니까?

TK 어떻게 불리든 상관하지 않습니다. 제가 생각할 때 그래픽 디자인이란, '내용contents'을 어떠한 '형식form'으로 바꾸어 주는 일이라고 생각합니다. 그 자체만 가지고 볼 때 인테리어 데코레이션 혹은 편집 데코레이션과 크게 다를 바가 없다고 생각합니다. 리차드 솔 워먼Richard Saul Wurman이 말한 것처럼, 그래픽 디자이너란 정보를 체계화하고, 이해할 수 있게 만드는 정보 건축가Information Architect여야 한다고 생각합니다. 뿐만 아니라 제겐 정보 건축가가 되는 것이 그래픽 디자이너가 되는 것 보다 훨씬 더 흥미롭고, 만족스럽고, 중요한 일이었습니다. 그래픽 디자인 자체는 일종의 언어에 불과하기 때문입니다. 그건 말하기의 한 방법이며 정보를 나타내는 방법입니다. 그 언어 속에 내용이 없다면 공허할 뿐이지요.

Tibor

Kalman

M&Co 180 Varick St 9 floor New York 10014 (212)645-5787 fax 645-6599

M&Co. A Design Group Inc. 157 West 57 Street
New York, New York 10019 Tel (212) 582-7050
Tibor Kalman

Barnes & Noble Bookstores, Inc.
105 Fifth Avenue
New York, New York 10003
tel. (212) 675-5500
telex: 127099

Tibor Kalman
creative director

ein magazin qui parle about 文体 el resto del mondo
via di ripetta 142, rome 00186 italy
tel +39 6 **6880 4050** fax +39 6 **686 4151**
internet: colors.mag@agora.stm.it

tibor kalman

COLORS

M & CO.
Custom Design Our Specialty
157 West 57th Street
NEW YORK, NEW YORK 10019
(212) 582-7050
for service

M&Co. A Design Group Inc. **Tibor Kalman**

157 West 57 Street New York, New York 10019 (212) 582-7050

Korvettes Department Stores
DIVISION OF KORVETTES, INC.
450 West 33rd Street, New York, N. Y. 10001
212-560-6161

TIBOR KALMAN
Director of Visual Merchandising

Tibor Kalman
M&Co.

212 243-0082
50 West 17th Street
New York, NY 10011

COLORS

Tibor Kalman
Editor in Chief

Tibor Kalman
M&Co.

212 243-0082
50 West 17th Street
New York, NY 10011

M&Co.

"Serving the Nation"

157 West 57 Street
New York, New York 10019
(917) 582-7050

Tibor Kalman

티보 칼맨의 명함들.

결국, 그래픽 디자이너가 생각해야 할 것은 그 안에 담아낼 메시지이며, 메시지 없는 그래픽 디자인은 장식에 불과하단 말씀이시군요. 그래픽 디자인 이외에도 다른 여러 분야로 외도를 하신 것으로 알고 있습니다.

TK 저는 처음 그래픽 디자이너가 된 후로 점차 그래픽 디자인에 지루함을 느꼈습니다. 그래서 디자인 스튜디오 'M&Co.'를 설립하자마자 다른 분야로 관심을 갖기 시작했습니다. 우리는 그래픽 디자인 결과물의 수명이 짧다는 데에 회의를 느껴 무언가 영구적인 것을 창작해 보고 싶었어요. 보는 것으로 끝나고 마는 평면적인 그래픽 대신 만지고 사용할 수 있는 3차원의 제품을 디자인하고 싶었습니다. 그런 연유로 우리는 1979년부터 제품 디자인을 하기 시작했고, 자연스럽게 산업디자인 쪽으로 방향전환을 할 수 있었습니다. 간단히 말씀드리면, 제품을 위한 브로슈어를 디자인하기보다는 제품 자체를 디자인하고 싶었던 것이죠. 아무튼 이를 계기로 다른 분야의 디자인에도 손을 대기 시작했습니다. 음, 제가 해 봤던 것이 영화 타이틀, 뮤직 비디오, 광고와 같은 영상 제작, 건축, 전시, 잡지 디자인, 잡지 편집…, 손꼽아 보니 여러 우물을 팠군요. 허허.

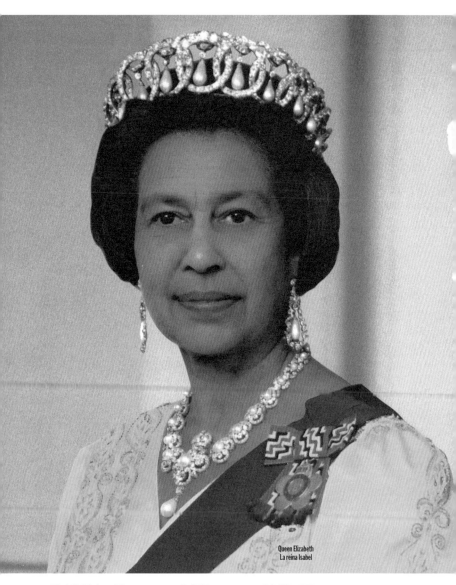

Queen Elizabeth
La reina Isabel

〈흑인 엘리자베스 여왕Queen Elizabeth〉, 『컬러스COLORS』 4호(인종), 1993.

그렇나면 어울리는 타이틀을 찾기보다는 여러 영역을 섭렵한 제너럴리스트이자 스페셜리스트라고 하는 게 더 적절할 것 같군요. 대부분의 디자이너들은 한 분야에 평생을 종사하면서도 성공하지 못합니다. 하지만 선생님은 디자인의 여러 분야를 자유로이 넘나들며, 마치 이들을 비웃기라도 하듯 손대는 것마다 성공을 거두셨습니다. 혹시 쉽게 싫증을 내는 성격을 지니신 것은 아닌지 조심스레 묻고 싶습니다.

TK 바로 보셨습니다. 아이러니컬하게도 모든 것에 쉽게 싫증을 내는 개인적 성향이 모든 실험을 가능하게 만들었다고 생각합니다. 싫증이 제 창작 활동의 원동력이었던 셈이지요. 후후. 전 비슷한 일들을 많이 하고 싶지는 않습니다. 여러 분야의 일들을 두 번씩은 해 보았는데, 보통 첫 번째 작품을 하면서 그 분야 일을 배워나갔고, 두 번째 일을 할 때 성공을 맛보곤 했습니다. 그리고는 싫증을 느껴 다른 분야의 일을 시도했지요. 어떤 분야이든 그 일을 하는 법을 알게 되는 순간부터 관심이 없어지더군요. 너무 뻔해지기 때문인 것 같습니다. 저만의 경우는 아니라고 생각합니다. 그런데도 대다수의 사람들은 한 가지 일에 몰두하며 살지요. 내심 아쉽기 짝이 없습니다.

그럼 그렇게 다양한 분야에서 문제에 직면하실 땐 어떻게 해결하시나요? 혹시 분야를 아우르는 선생님만의 디자인 신조를 가지고 계신가요?

TK 많은 디자이너들은 디자인을 최종 산물이라고 생각합니다. 넓게 보면 쉽게 해결할 수 있는 문제들도 그런 시각에선 막막해지기 쉽죠. 아까도 잠시 언급했듯이 디자인은 제게 하나의 언어이자 최종 산물을 위한 수단이며 커뮤니케이션의 한 방법입니다. 요컨대 무엇을 어떻게 커뮤니케이션해서 세상에 어떤 영향을 줄 수 있을까를 먼저 생각하는 것이 제 신조라면 신조입니다.

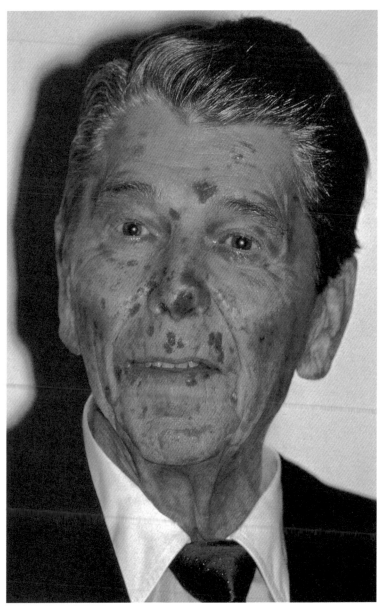

⟨에이즈 걸린 레이건Ronald Reagan⟩, 『컬러스COLORS』 7호(에이즈), 1994.

가상현실, 인터랙티브 디자인, 웹 사이트 디자인 등을 포괄하는 인터넷 세계로의 침범은 생각해 보셨는지요?

TK 글쎄요. 인터넷에는 그다지 관심이 없습니다. 아마 나이에서 오는 현상이 아닐까 생각합니다. 요즘 재미를 붙인 건 웹 사이트에 들어가서 거기에 있는 수많은 자료들을 검색하는 일입니다. 책상에 앉아 수백 만 권의 책들이 쌓여 있는 '아마존' 사이트를 누비고, 원하는 책을 골라 구입할 수 있다는 사실이 정말 재미있습니다. 그런 나만의 가게를 꾸밀 수 있다는 점 또한 흥미롭습니다.

상호작용Interactivity이라는 기반에 좀더 무게를 둔다면 더 재미있는 요소들을 만들어 낼 수 있을 거라 봅니다. 상호작용을 통해 단순한 정보 습득을 벗어난 하나의 경험을 창출하려는 사이트들이 부쩍 늘어나고 있는 것 같습니다. 잡지 『컬러스COLORS』의 웹 사이트가 그 좋은 예라고 생각합니다. 제가 잡지 『컬러스』를 만들 당시만 해도 상상조차 하지 못했던 온라인 버전…, 가히 유례를 찾을 수 없는 새로운 경험입니다.

<u>SEX</u>

WHAT'S THE SEXIEST PART OF A MAN'S (WOMAN'S) BODY ??

with call out responses/collage photographic

ASK 100 STRT MEN . WOMEN
 GAY MEN "
 BI MEN "

『컬러스COLORS』 3호를 위한 아이디어 스케치, 1992.

그렇다면 바야흐로 디지털 시대를 맞은 미술과 디자인의 가까운 미래를 그려본 적이 있으신지요?

TK 솔직히 말해 상상을 못하겠습니다. 우리 인간들은 20년 넘게 비디오 아트를 경험해 왔습니다. 우리는 그 20년 동안 족적을 남긴 두 명의 아티스트, 백남준과 빌 비올라Bill Viola를 기억합니다. 컴퓨터 아티스트로는 아는 사람이 하나도 없습니다. 유명한 컴퓨터 아티스트는 없는 걸로 알고 있습니다. 저는 제작 과정이 놀랍다는 생각 외에 컴퓨터가 중요하다고 생각해 본 적이 없습니다. 심지어는 그래픽 디자인에서조차도….
컴퓨터는 매우 나쁜 디자인 도구라고 생각합니다. 컴퓨터는 디자인의 제한된 부분을 더더욱 국한시키기 때문입니다. 거기에는 '대략'의 의미가 없습니다. 컴퓨터와 함께 일할 때 '상상'이라는 것은 결코 일어나지 않는다고 생각합니다. 컴퓨터가 원하는 정보, 컴퓨터가 주는 정보는 특정한 것들뿐 아닙니까? 반면, 내가 여기서 스케치를 하면 그것은 무엇이든 될 수가 있습니다. 내 눈이 그것을 어떻게 보느냐에 따라 어느 것이든 될 수 있습니다. 그런 이유로 저희 회사에서 진행하는 모든 프로젝트는 컴퓨터 작업 단계 전에 항상 '종이와 연필'의 단계를 거칩니다. 물론 예전에 타입세터typesetter가 하던 일처럼 컴퓨터로 해야만 하는 일도 있을 것입니다. 그러나 컴퓨터에서 일을 시작하는 것은 매우 좋지 않습니다. 어린이들이 종이, 연필로 숙제를 하는 것보다 컴퓨터로 하기를 좋아하는 것도 문제입니다. 컴퓨터는 상상의 나래를 펼치는 데 방해가 됩니다. 이것은 마치 요술 램프에게 너무나도 많은 것을 요구하는 것과 같습니다. 원하는 것 모두를 얻은 사람이야말로 가장 불행한 사람이지 않을까요?

서점 반스앤노블Barnes & Noble의 쇼핑백, 1972.

선생님은 데이비드 카슨David Carson과 더불어, 정규 디자인 교육을 받지 않고도 성공한 디자이너로 알려져 있습니다. 도대체 어떤 계기로 디자인과 인연을 맺게 되셨는지요?

TK 1960년대 후반쯤인 것 같은데요…. 뉴욕 대학교NYU를 다니고 있을 때 SBX(Student Book Exchange)라는, 학교 근교에 위치한 작은 서점에서 아르바이트를 하면서부터입니다. 원래 제 업무는 지하의 책들을 알파벳순으로 정리하는 것이었는데, 한번은 윈도우 진열 담당자가 휴가를 냈기에 제가 그 일을 해 보고 싶다고 했더니 맡겨 주더군요. 이후로 저는 그 일에 매력을 느끼게 되었습니다. 알파벳순으로 책을 정리하는 단순노동보다 훨씬 나았기 때문입니다. 급진적인 정치에 관심이 많았던 저는 대학을 중퇴하고 다시 그 작은 서점과의 인연을 이어갔습니다. 그 당시 서점 주인은 대학교의 다른 서점들을 속속 인수하며 사업을 확장하고 있었는데 그 또한 저처럼 디자인에는 문외한이었습니다. 마땅히 디자인을 담당할 사람이 없자 그는 제게 디자인을 맡겨 주었으며, 저는 지하에서 벗어나기 위해 계속 일거리를 만들어 냈습니다. 그 후 저는 이 회사에서 '크리에이티브 퍼슨Creative Person'이 되었으며 다른 사람들도 저를 그렇게 부르기 시작했습니다. 그러나 일을 할 때마다 그래픽 디자인에 대한 전문 지식의 부족함을 느껴, 번번이 대학을 갓 졸업한 젊은 디자이너들을 고용했습니다. 비로소 그 때서야 저는 그래픽 디자인에 대해 관심을 가지게 되었습니다. 그들과 함께 했던 시간들은 그래픽 디자인의 전반을 어깨 너머로 배울 수 있는 좋은 기회였습니다. 그 후 8년 동안 50여 개로 늘어난 지점들의 광고, 그래픽, 디스플레이 등을 진행했습니다. 그 때 그 서점이 지금의 '반스앤노블Barnes & Noble'입니다. 시간이 지나 그 회사에서 제가 할 수 있는 건 다 했다는 생각이 들 즈음, 함께 일하던 두 명의 디자이너와 함께 작은 스튜디오 'M&Co.'를 설립하게 되었습니다. 그렇게 된 것입니다. 말하자면 지금의 제 직업은 우연의 결과라 할 수 있습니다.

밴드 토킹 헤즈Talking Heads의 로고, 1980.
토킹 헤즈의 앨범 〈리메인 인 라이트Remain in Light〉 재킷, 1980.

전문 교육을 받지 않은 디자이너로서 정규 교육을 받은 디자이너들을 다루는 데 어려움은 없으셨나요?

TK 제도 교육을 받은 사람들은 어떤 문제가 발생하면 학교에서 배운 대로 특정한 공식을 만들려 하고, 해결책도 거기에서 찾으려고 합니다. 그러나 정식 교육을 받지 않았던 저는 그들과 다른 관점에서 프로젝트를 바라볼 수 있습니다. 단점이었던 디자인에 대한 무지를 오히려 장점으로 활용할 수 있었던 것입니다. 실제로 저는 제가 고용한 젊은 디자이너들에게 학교에서 배운 것들을 빨리 잊으라고 요구하곤 했습니다.

서점에서 일하던 시기, 그리고 'M&Co.' 설립 초기에 저는 젊은 디자이너들로부터 많은 것을 배웠고, 어느 정도 지식을 얻게 된 후에는 제가 그들을 가르칠 수 있었습니다. 생각해 보면, 가장 성공적인 고용은 인턴으로 들어와서 디자이너로 성장한 사람들의 경우인 것 같습니다.

그렇다면 무학이 낳은 결과가 교육에 바탕을 둔 결과보다 더 낫다고 생각되는 예를 한 가지 들어주세요.

TK '토킹 헤즈Talking heads'의 앨범 재킷을 뒤집어진 알파벳 'A'로 디자인할 때가 생각나는군요. 당시에 저는 스케치를 하면서 여러 가지 가능성을 생각해 보고 있었어요. 어느 날인가 정신이 멍해져서 손과 뇌가 따로따로 움직일 때까지 그 글자를 계속 써 보던 중에 문득 뒤집힌 'A' 자를 스케치한 작은 휴지 조각이 눈에 들어왔습니다. 물론 다른 디자이너들 모두가 싫어할 거라 예상했었습니다. 재킷 디자인에 대한 아이디어가 고갈될 무렵에 했던 미팅에서 전 그 휴지 조각을 보드에 붙여 밴드 멤버들에게 보여 주었습니다. 그 당시 밴드 멤버들의 호응은 대단했고 '바로 이것!'으로 결정되었습니다. 제가 생각하기에 이 같은 능력은 일종의 본능에 가깝습니다. 저는 다른 디자이너들처럼 그리기와 디자인을 잘하지 못합니다. 하지만 제겐 시각화하는 능력이 있는 것 같습니다. 저는 마음속의 눈으로 원하는 것을 그려 보곤 합니다. 바로 그것이 저의 작업 방식입니다.

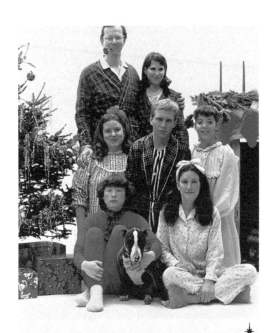

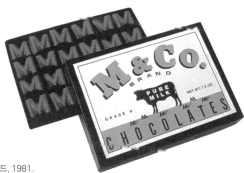

↑ M&Co.의 홍보용 크리스마스 카드, 1981.
↓ M&Co.의 홍보용 크리스마스 선물 〈M 초콜릿〉, 1980.

'M&Co.'에서 디자이너를 고용할 때, 가장 중요시하던 것은 무엇이었나요?

TK 저는 직원 면접 심사를 할 때 제일 먼저 "요즘 읽고 있는 책은
무엇인가요?" 혹은 "작년에 어떤 책을 읽었습니까?"라고 묻습니다.
좋은 디자이너와 나쁜 디자이너의 구분은 인문학, 역사, 생물학과 같은
다른 분야에 대한 이해의 폭에 달려 있다고 생각하기 때문입니다. 그래픽
디자인은 커뮤니케이션의 도구이자 사람의 감정을 전달하는 하나의
방편입니다. 그러므로 다른 분야에 대한 관심은 중요합니다. 읽고 쓸 수
있다는 것은 컨텐츠 제작 능력을 말하기도 합니다. 또한 이러한 지식이 없는
디자이너는 '테크니션technician'에 불과합니다. 컴퓨터가 널리 보급된
이 시대에 테크니션은 얼마든지 구할 수 있습니다. 하지만 그들은 결국
쉽게 도태될 수밖에 없겠지요. 밑에서 치고 올라오는 젊은 테크니션들은
항상 넘쳐 나거든요.

**'M&Co.'라는 스튜디오 이름이 매우 인상적입니다. M이 무언가를 상징하는 것
같기도 하고…, 이 이름을 짓게 된 배경을 들려주시죠.**

TK 회사 이름을 지어야겠다고 작정을 하니, 맨해튼의 간판들이 눈에
들어오더군요. 그 중 뉴욕의 대중 서점 'Books & Company'의 이름이
유독 눈에 띄었습니다. 개인적으로 '& Co.' 앞에 고유명사 대신 일반명사를
사용한 것이 왠지 마음에 들었습니다. 저는 일반명사 대신 은유적인 문자나
상징을 넣으면 어떨까 하는 생각을 했어요. 'M'은 제 아내인 마이라
칼맨Maira Kalman의 이름에서 따온 것입니다. 'M&Co.'…, 수수께끼
같기도 하고 재미있지 않습니까?

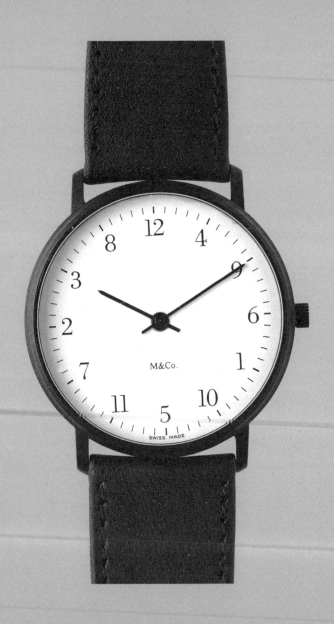

M&Co.가 만든 손목시계 〈애스큐 와치Askew Watch〉, 1984.

그 동안 한국의 디자인 관련 서적이나 잡지에서 선생님에 대한 언급을 찾기란 쉽지 않았습니다. 디자이너들에게조차도 티보 칼맨이란 이름은 생소했지요. 하지만 선생님이 디자인한 'M&Co.'의 디자인 소품들만큼은 한국인들에게도 많은 사랑을 받아 왔습니다. 그 동안 기능적이고 미적인 것에만 익숙했던 소비자들에게 선생님이 디자인한 제품들, 예를 들어 시계, 문진, 우산 등은 파격적이면서도 친근하게 다가갔던 것 같습니다. 시계 얘기부터 좀 들려주시지요.

TK 손목시계나 벽시계는 우리가 일상에서 가장 눈길을 많이 주는 제품이라고 생각합니다. 따라서 시간을 알려주는 시계의 기본적인 기능에 작은 유머나 위트를 더한다면 지루한 일상생활에 활력이 되지 않겠어요? 주위를 둘러보세요. 수많은 종류의 시계를 볼 수 있습니다. 1부터 12까지 숫자가 모두 쓰여 있는 시계가 있는가 하면, 숫자는 없고 열두 개의 눈금만으로 되어 있는 시계, 심지어는 아무것도 없이 두 개의 바늘만을 가진 미니멀한 시계도 있습니다. 그래서 저는 생각했습니다. 숫자나 눈금 없이도 시간을 읽어 낼 수 있다면, 그 숫자나 눈금 대신 다른 무엇을 대체해도 시간을 읽는 데에는 아무런 지장이 없을 것이라고…. 그래서 시계 문자판의 숫자들을 무작위로 바꿔도 보고, 상징이 될 만한 숫자 하나만을 넣어도 보고(예를 들면 5는 직장이 끝나는 시간, 바 오픈시간, 새벽 동 트는 시간), 그래픽 아이콘을 넣어 보기도 했습니다. 다시 말해 시계를 보는 동안만이라도 고정관념을 벗어난 시각으로 세상을 보았으면 했던 것입니다. 우산의 경우도 마찬가지입니다. 비 오는 날 우산을 쓰고 거리를 걷는 기분이란 왠지 칙칙하고 우울하기 마련이죠. 시야도 많이 좁아지고…, 그래서 생각해 낸 아이디어가 우산 안쪽 면을 푸른 하늘의 이미지로 가득 채워 넣는 것이었습니다. 우산 밖의 하늘은 흐리고 음산하지만 우산 속에서만큼은 푸른 하늘 아래 있는 것 같은 산뜻한 느낌을 받게 하고 싶었습니다. 우울한 마음을 마술에 걸린 듯 사라지게 하는 우산이죠.

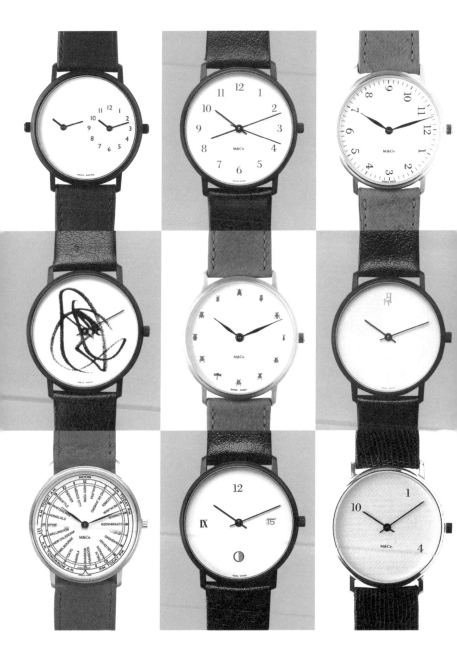

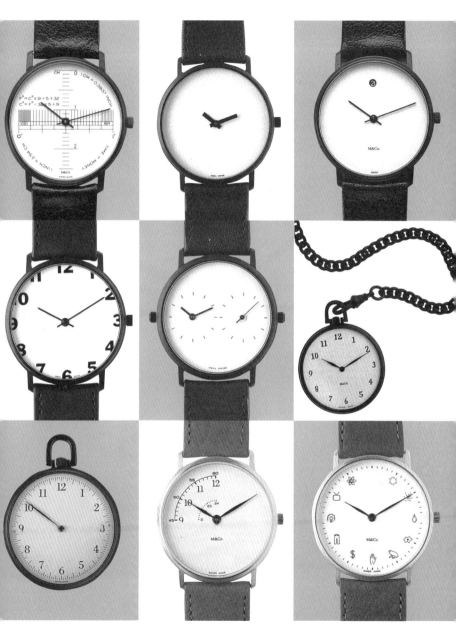

M&Co.가 만든 손목시계 시리즈, 1987–1991.

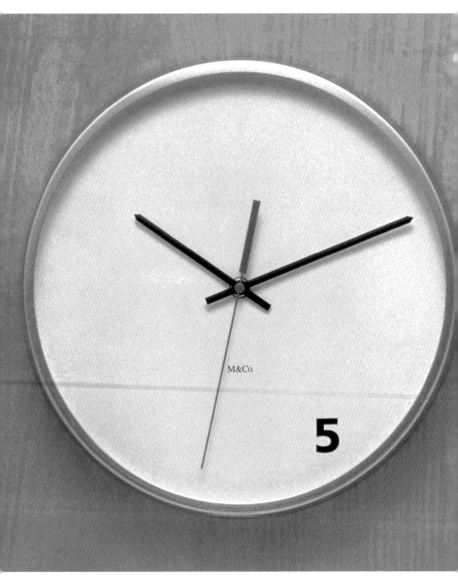

M&Co.가 만든 벽시계 〈5시 정각 Five O'Clock〉, 1990.

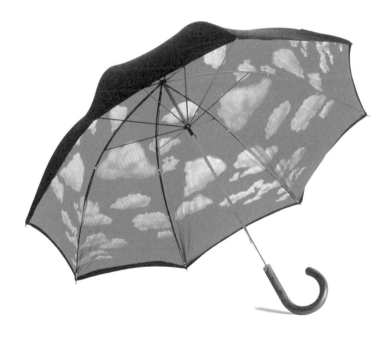

M&Co.가 만든 〈구름 우산Cloud Umbrella〉, 1992.

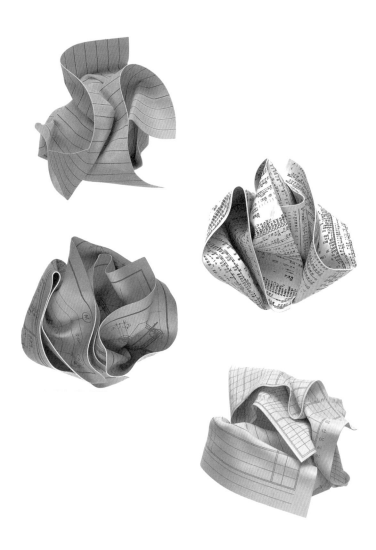

M&Co.가 만든 문진 시리즈, 1984~1985.

문진은, 일상생활의 경험이 제품 생산으로 이어진 좋은 예라고 생각합니다.
'M&Co.' 제품들 중 개인적으로 가장 좋아하는 아이템이기도 하고요.

TK 컴퓨터가 널리 보급되기 전만 해도 창조적인 직업에 종사하는 사람들은
 망치거나 폐기된 아이디어가 담긴 종이를 구겨, 구석의 휴지통에
 골인시키는 데 많은 시간을 썼지요. 바로 거기서 아이디어를 얻었습니다.
 이 버려진 휴지 조각 자체가 무언가 의미 있는 제품으로 쓰일 수도 있다고
 생각한 거죠. 하지만 그 아이디어를 제품화하는 과정이 쉽지만은
 않았습니다. 제조 방법, 재질이나 무게 등에 관해 여러 가지 가능성을
 실험해 봐야 했거든요. 지금은 판매를 하고 있지만 원래는 저희 회사 홍보용
 크리스마스 선물로 제작했던 것이었습니다. 그리고 초반에는 제품 자체가
 마치 박물관의 소장품인 것처럼 보이도록 투명한 아크릴 박스로
 포장했었습니다. 휴지 조각 하나에 18달러…, 너무 비싸다고요?
 작은 '휴지 조각'이지만 여러분의 삶에 유머와 활력을 줄 수 있다면 그쯤의
 가치는 있지 않을까요?

**'M&Co.'의 제품들 가운데 가장 인기 있는 것은 뭐죠? 수익은 많이
올리셨는지요?**

TK 아무래도 여러 가지 아이디어를 제품화할 수 있었던 시계가 아닐까 싶네요.
 많은 수익은 아니었고요. 간신히 적자를 면할 정도였다고 보시면 됩니다.
 디자인 제품의 시장은 의외로 협소합니다. 뮤지엄숍이나 소호SoHo에
 위치한 디자인숍들을 제외하면 찾기도 힘드니까요. 물론 요즈음 인터넷
 덕을 조금씩 보고는 있습니다만…. 저희 제품들의 마케팅이 활발하지
 않았던 이유도 있겠군요.

M&Co.의 홍보용 크리스마스 선물 〈26달러 책$26 Book〉, 1989.

방금 언급한 디자인 제품들 못지않게, 회사 홍보용으로 클라이언트들에게 보내셨던 크리스마스 선물 역시 독창적이고 인상적인 아이디어였던 것 같습니다.

TK 크리스마스 시즌이면 대부분의 디자인 회사들이 클라이언트에게 '팬시한fancy' 크리스마스 카드나 특별히 제작한 와인으로 고마움을 표하곤 합니다. 저희 'M&Co.'는 뭔가 다른 모습을 보여 주고 싶었습니다. 클라이언트에게 카드 대신 뉴욕의 노숙자들을 위한 구호식량 상자를 보내기도 했고, 어떤 해에는 헌책방에서 두꺼운 50센트짜리 책을 구입해 그 속에 1달러, 5달러, 20달러, 석 장의 지폐와 자선 단체의 주소가 적힌 봉투를 함께 넣어(물론 우표도 함께!) 보내기도 했습니다. 마치 계절이 바뀌어 오랜만에 장롱 속의 옷을 꺼내 입다가 기대하지 않았던 돈을 발견했을 때의 느낌이랄까요? 그런 느낌을 주고 싶었어요. 아니, 택시 뒷자리에서 돈을 주웠을 때의 느낌이 더 정확할지도 모르겠네요. 아무튼 그것은 클라이언트에게, 자선 단체에 기부를 한다는 '선행의 경험'을 제공하자는 의도에서 시작되었습니다. 이원제 씨는 헌책방에서 구입한 책 속에서 26달러를 발견한다면 어떻게 하시겠어요?

하하, 그 선물 저도 한번 받아 보고 싶은데요? 둘도 없는 경험 디자인 아이디어라고 생각합니다. 일상 속의 경험을 그대로 이용한 유머러스한 디자인…, 생각할수록 기발한 아이디어 같아요. 당시에 클라이언트들의 반응은 어땠습니까?

TK 한 해 동안 클라이언트로부터 얻은 수익의 일부를 사회에 환원하자는 아이디어에서 출발했던 이 크리스마스 선물이 몇몇 비평가로부터 위선이라는 혹평을 듣기도 했습니다. 하지만 디자이너의 사회적 책임에 대해 자문하는 계기를 마련해 주었다는 점에서 저는 자부심을 느낍니다.

M&Co.의 홍보용 크리스마스 선물 〈26달러 책$26 Book〉, 1989.

Let's face it, it's not that much.

You could _give_ it away.

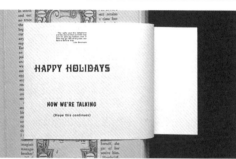

HAPPY HOLIDAYS

NOW WE'RE TALKING

(Hope this continues)

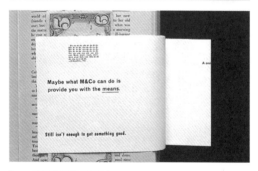

Maybe what M&Co can do is
provide you with the **means**.

Still isn't enough to get something good.

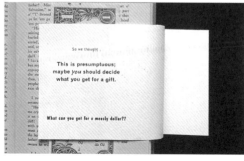

So we thought ,

**This is presumptuous;
maybe _you_ should decide
what you get for a gift.**

What can you get for a measly dollar??

저는 선생님의 디자인에서 사회주의를 느낄 때가 많습니다. 제 말이 틀리지 않다면 그런 사회주의적 성향의 배경이 무엇인지 들려주시지요.

TK　잘 보셨습니다. 사실 저희 가족은 제가 일곱 살 때 소련의 침공을 받은 고향 헝가리 부다페스트를 탈출해 미국으로 이민 온 유태인 가정입니다. 어릴 적에는 영어도 잘하지 못하고 생김새도 변변치 않았기 때문에 미국 생활에 쉽게 적응하지 못했습니다. 그래서 자연스럽게 글쓰기를 즐겼고 사회적 이슈에도 관심을 갖게 되었습니다. 카톨릭 고등학교 시절엔 마약 전문가에 대한 기사를 써서 학교 신문에 기고하려다 제지를 당하기도 했고, 베트남전이 한창이던 뉴욕 대학 시절에는 급진적인 반전 운동에도 참여했었습니다. 그 뒤로는 사회주의 국가인 쿠바의 사탕수수 농장이나 공공건물 건설 현장에 불법으로 취업해 사회주의를 체험하기도 했습니다. 저의 사회주의적 성향은 조국의 공산화와 쿠바에서의 체험, 그리고 역사 속의 사회적 이슈들에 대한 관심이 얽혀서 형성된 것 같습니다. 하지만 사회주의를 제 모든 것으로 이해하는 것은 옳지 않다고 생각합니다. 저는 미국 생활을, 특히 뉴욕을 사랑합니다. 그러니 상업주의의 본거지에서 현실을 외면하고 사회주의에 젖어 사는 대책 없는 몽상가로 생각하진 말아 주세요. 후후.

← M&Co.의 홍보용 크리스마스 선물 〈홈리스 런치 박스Homeless Lunch Box〉, 1990.

플로런트 레스토랑Florent Restaurant의 광고, 1988.

하하하, 저도 그런 뜻은 아니었습니다. 그렇게 몰아가려는 생각은 추호도 없으니 오해는 하지 마세요. 한 가지만 더 여쭙죠. 아무튼 선생님은 사회주의적 성향을 바탕으로 디자인 종사자들이 세계를 달리 보게끔 노력해 오신 것으로 잘 알려져 있는데요, 무엇이 선생님을 그런 '전도열'에 사로잡히게 했는지 듣고 싶습니다.

TK 개인적인 관심에서 비롯됐을 뿐 드라마틱한 사연은 없습니다. 당시에 저는 다른 방법으로는 디자인에 대한 제 관심을 지속하기 어려울 것 같다는 생각을 하곤 했지요. '세상을 더 나아지게 하고, 더 흥미롭게 하려면 디자이너가 무슨 일을 해야 할까?'라는 자문자답의 결과들을 하나씩 실천하기 시작했던 것이 계기였습니다.

디자이너의 '사회적인 책임' 말씀이시군요.

TK 네, 맞습니다. 당시까지만 해도 디자이너는 '프로페셔널 거짓말쟁이'였습니다. 제품이나 회사가 가진 특성을 명확하게 전달하기보다는 그 이상으로 부풀리는 일을 위해 고용되었으니까요. 클라이언트들을 위해 거짓말을 일삼았던 것이지요(물론 저희 회사도 초반에는 더 리미티드The Limited Inc.나 시티뱅크가 실제보다 잘 나가는 회사처럼 보이도록 거짓말쟁이로서 디자인을 했었습니다.). 특정 회사에 고용된 그래픽 디자이너들 대부분은 회사의 관점에서 뭔가 아름다운 것을 창조해 내야 한다고 생각을 하는데 저는 그렇게 보지 않았습니다. 자연히, 더러운 석유 회사를 깨끗한 이미지로 바꾸고, 자동차보다는 그 차의 브로슈어를 더 고급으로 만들고, 형편없는 스파게티 소스를 할머니의 손맛이 담긴 듯 보이게 하고, 구질구질한 콘도를 잘나가는 스타일로 보이게 하는 일련의 행동들에 대해 고민을 하기 시작했습니다.

How two guys with art degrees can do more for your business than a conference room full of MBAs.

With all due respect to the business acumen of your company's employees, we can solve some business problems with a Crayon that your brightest MBA couldn't solve with a Cray.

Because we specialize in a marketing skill they don't teach you in business school—the power of design.

It's a marketing skill that most CEOs think of using only to make their company's annual report look better. But a smart few are using design to make their annual profits look better, too. Which is the whole idea behind the

Ms. Joseph Duffy, chairman of The Duffy Design Group
Mr. Michael Peters, chairman of The Michael Peters Group

Duffy Design Group joining the world's largest independent design firm, the Michael Peters Group.

Good design, we believe, can be the most profitable way to spend a marketing budget. It can be the quickest way to build a new brand.

Or to save an old one. It can make your

product disappear off the shelf, instead of disappearing into it. And as more and more competitive products become more and more alike, a good package can become a packaged good's best if not only point of difference.

The good news is that you don't have to give a fig about "understanding the design process" to appreciate the beauty of its results.

As these case histories show, beautiful design is simply one of the best ways to get ugly with the competition.

To see exactly how ugly we've helped our clients get with their competition, call us and ask for

one of our detailed case histories. We have them in a wide range of product categories as well as in a wide range of services—from retail design to product development, corporate identities to packaging, and annual reports to special event presentations.

Or talk to one of our CEOs: in New York, call the Michael Peters Group at 212-371-1919. And in Minneapolis, call the Duffy Design Group at 612-339-3247.

The Michael Peters/ Duffy Design Groups

더피 디자인 그룹Duffy Design Groups의 『월 스트리트 저널Wall Street Journal』 신문 광고, 1989.

선생님이 고민하시던 디자이너의 '사회적 책임'이 디자인계에서 표면화하는 데에 이른바 '칼맨 vs 더피Duffy' 논쟁이 큰 역할을 했다고 생각합니다. 획기적인 사건이었죠. 그 논쟁에서 선생님은 '디자인이 비즈니스를 위해 무엇을 할 것인가'에 관한 더피의 대중적 입장에 대해 상당히 비판적이셨지요?

TK 더피 사가 영국 출신의 디자이너이자 거물 기업가인 마이클 피터스Michael Peters에 의해 인수되었을 즈음입니다. 당시 마이클은 더피 사의 기업 디자인Corporate Design을 의류 브랜드인 갭Gap처럼 만들려 하던 참이었습니다. 그들은 『월 스트리트 저널Wall Street Journal』에 기업을 타깃으로 한 전면 광고를 실어, 더피는 가치 없는 것을 황금으로 변화시킬 수 있다고 선전했습니다. 제 눈에는 그 광고가 '가치 없는 것shit을 황금으로 변화시키는 우리의 방법은 황금 패키지로 포장하는 것입니다. 그래서 기존과 다를 바 없는 가치 없는 것들을 많은 사람들에게 수없이 팔 것입니다. 가치 있어 보이고, 찬란해 보여서 갖고 싶게끔 만들 것입니다.' 라는 뜻으로 보이더군요.

 사실, 더피 사는 그런 일을 아주 잘 하죠. 공정하게 말하면 그들은 좋은 물건을 더 좋아 보이게 만드는 것도 잘했어요. 어떤 면으로 보면, 저를 비롯한 많은 디자이너들이 그런 일에 능합니다. AIGA(American Institute of Graphic Arts) 국제회의에서 벌어진 논쟁에 아쉬움이 남는 이유는 제가 했던 일과 더피 사가 했던 일을 분리시킬 수 없었기 때문입니다. 그 때 관중은 두 부류였습니다. 하나는 자신의 위치를 완벽하게 깨닫고 있는 부류였고, 다른 하나는 회원인 제가 협회가 하는 일에 문제 제기한 것을 불쾌해 하는 부류였습니다. 저는 마이클 비에럿Michael Bierut이라는 디자이너가 그 상황을 가장 적확하게 말했다고 생각합니다. 그는 우리가 했던 일에는 차이점이 없고, 단지 제가 그런 작태에 대해 나쁜 감정을 가지고 있었던 것뿐이라고 말했죠. 아무튼 저는 그 논쟁을 통해 디자인계의 모순을 드러내 보였고, 디자이너로서의 제 역할을 바꾸었습니다.

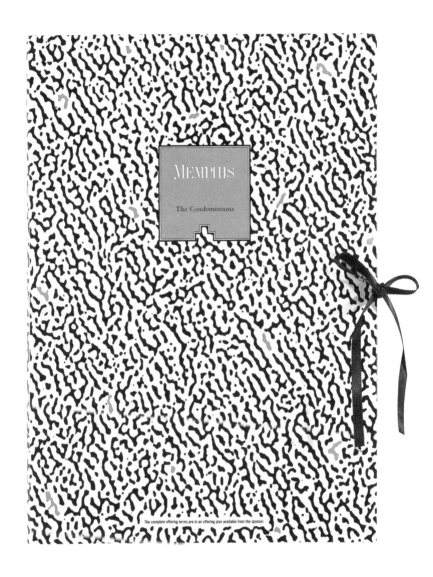

멤피스 콘도Memphis Condominium 브로슈어, 1985.

당시 디자이너들의 반응은 어땠습니까?

TK 주로 부정적이었습니다. 디자이너들은 자신이 만든 것에 대한 자부심이 대단합니다. 아무도 비윤리적이라는 평가를 받고 싶어 하지 않습니다. 그러나 대부분의 디자인 프로젝트는 진실을 지향하지 않는, 아름답게 꾸미거나 부정적인 면을 감추는 작업이라고 생각합니다. 디자이너들 사이에서는 주로 "뻔뻔스럽게 어떻게 그가 더피를 비판할 수 있느냐?"라는 반응이 일었습니다. 단지 저는 그를 하나의 예로 들었을 뿐입니다. 저는 진실로 제 직업의 정당성을 문제 삼고 있었습니다. 핵심은, 바로 우리가 하는 것이, 우리 '모두'가 하는 것이 옳지 않다고 어둠을 향해 소리치는 한 사람(저, 티보 칼맨이라고 해 두죠.)이 있었다는 점입니다. 그 전에 누군가 그렇게 말한 적이 없었을까요? 확신컨대 있었을 겁니다. 그러나 제 말의 여파가 컸던 이유는 그것이 그 안의 사람들에게 무척 새로운 일처럼 느껴졌기 때문일 것입니다.

선생님께서는 성공했다고 느끼실지, 그렇지 않다고 느끼실지 모르겠으나 적어도 그 사건은 디자이너들로 하여금 스스로의 직업을 반추하게 만들었습니다. 그 후로 선생님은 어떤 일을 하시게 되었는지 궁금합니다. 스스로를 위해 어떤 변화를 주셨습니까?

TK 기업 이미지를 만드는 작업은 더 이상 할 수 없음을 깨닫기 시작했습니다. 1980년대 후반에 이르러서는 'M&Co.'의 대부분 작업이 그로부터 멀어졌습니다. 브로슈어나 기업 연감 또는 C.I.(corporate identity)가 아닌, 다른 영역에서 살아남을 방법을 구하기 시작했습니다. 그 결과가 바로 영화 타이틀, 비디오, 우리 회사 제품을 위한 디자인 작업입니다.

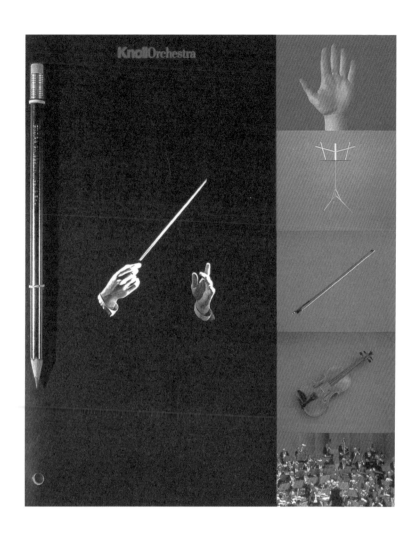

가구 회사 놀Knoll의 브로슈어 〈심포니 브로슈어Symphony Brochure〉, 1990.

그와 같은 일련의 일들로 인해 선생님의 철학에도 변화가 있었나요?

TK 그렇습니다. 각 디자이너의 기량을 회사의 이익이 아닌, 아이디어 개발에
사용할 수 있는지를 먼저 생각하기 시작했습니다. 그래서 그 즈음에는
강의도 많이 하고, 형식이 아닌 내용을 만드는 회사로 변화시키려 했습니다.

**선생님, 여기서 잠시 그래픽 디자인의 형식과 내용을 구분해서 설명해 주신 다음,
말씀 이어 주시면 어떨까요?**

TK 그럴까요? 기업 연감 디자인이나 포장 디자인 같은 경우가 형식의 가장
극단적인 예라고 볼 수 있겠군요. 기업 연감이란 말 그대로 해당 기업이 한
해 동안 이룬 영업 실적 보고서입니다. 주주들에게 회사의 실적을
간단명료하게 안내하는 회계 보고서라고 하면 쉽게 이해하시겠지요?
그런데 언젠가부터 그래픽 디자이너들에 의해 회계 숫자들에 디자인이
가해지면서 내용보단 디자인이 중시되기 시작했습니다. 물론
클라이언트로부터 그럴듯한 이미지나 깔끔한 디자인으로 저조한 회계
실적을 은폐하라는 지시를 받기는 합니다만···. 여기서 내용이라 하면 회계
숫자들뿐입니다. 여기에 가미된 그럴싸한 이미지나 깔끔한 디자인은 형식에
불과합니다. 포장이라는 산업이 내용물을 은폐하기 위해 존재하듯이 기업
연감 디자인도 내용을 은폐하기 위해 존재한다고 생각합니다.

There was once
a company named Knoll.
Its reputation rested
on museum-quality
furniture.

That company is
no longer relevant.

1987 The Limited, Inc. Annual Report

↑ 가구 회사 놀Knoll의 브로슈어 〈불독 브로슈어Bulldog Brochure〉, 1989.
↓ 더 리미티드The Limited의 기업 연감, 1987.

그럼에도 불구하고 많은 디자인 회사들이 기업 연감 디자인에 손을 대는 이유는 무엇인가요?

TK　두말 할 필요도 없이 돈이겠지요, 돈. 상장 회사는 법적으로 매년 기업 연감을 만들게 되어 있습니다. 디자인 회사 입장에서는 먹을 수 있는 파이가 그만큼 크다는 뜻이기도 하죠. 연감을 받아보는 사람들이 그 기업의 주주들이기 때문에 기업들은 아낌없이 기업 연감에 투자하는 것입니다. 아이러니컬하게도 기업 연감과 포장은 그래픽 디자이너가 가장 많은 돈을 벌 수 있는 두 가지 분야입니다. 웃기지 않습니까? 은폐의 가치가 클수록 더 많은 돈을 번다는 사실이? 잠시 흥분해서 이야기가 다른 곳으로 흘렀네요. 형식과 내용에 대한 이해에 도움이 되셨는지요?

네. 확실히 실례를 통해 설명을 들으니 이해가 빠르네요. 좀 전에 "내용을 만들고 싶다"라고 하셨는데…, 그렇다면 선생님의 업적 가운데 가장 주목 받는 『컬러스』도 여기에 포함되겠군요.

TK　그렇습니다. 정확히 보셨네요.

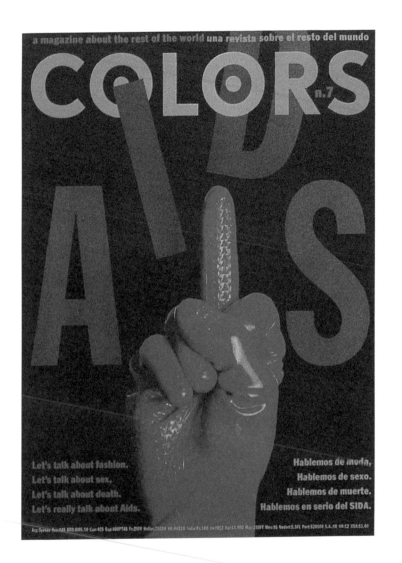

『컬러스COLORS』 7호(에이즈) 표지, 1994.

잡지 『컬러스』와의 인연은 어디서부터 시작되었나요?

TK 잡지 『인터뷰Interview』의 크리에이티브 디렉터로 일하던 시절이었습니다. 베네통 사의 크리에이티브 디렉터인 올리비에로 토스카니Oliviero Toscani가 베네통을 위해 새로운 개념의 잡지인 『컬러스』를 함께 만들자면서 저에게 아트디렉터를 맡아줄 것을 의뢰했었습니다. 그 당시 저는 몇몇 잡지의 아트디렉팅을 해 본 경험이 있어 아트디렉터와 편집장의 역할 차이를 잘 알고 있습니다. 편집장의 역할은 내용 자체를 컨트롤하고 창조해 내는 것입니다. 이에 반해 아트디렉터의 역할은 편집장의 영향 하에, 주어진 컨텐츠를 받아 보기 좋게, 읽기 좋게 레이아웃을 하는 것이지요. 평상시 컨텐츠를 컨트롤할 수 없는 아트디렉터의 역할에 답답함을 느끼던 차에 새로운 도전을 해 보고 싶었습니다. 그래서 저는 토스카니에게 아트디렉터 대신에 편집장의 역할을 맡고 싶다고 했습니다.

당시 올리비에로 토스카니는 사회적인 이슈를 주제로 한 (궁극적으로는 니트 스웨터를 많이 팔기 위한) 일련의 광고로 큰 반향을 일으켰었죠. 그에 대해서는 어떻게 생각하시는지요?

TK 제가 『컬러스』 잡지에 투입될 무렵, 토스카니는 반론의 여지가 없는 달콤한 반인종차별주의를 다루고 있었습니다. 예를 들면, 흑인과 백인 아이가 함께 놀고 있다거나 까만 손 하나와 하얀 손 하나가 수갑을 함께 차고 있다거나 하는 광고이지요. 사실 저는 개인적으로 토스카니를 좋아합니다. 그리고 그는 진심으로 이 이슈에 관해 고민했고, 전 세계 모든 사람들이 이해할 수 있도록 아주 쉬운 언어를 사용했다고 믿습니다. 저는 이것이 그의 과업 중 백미라고 생각합니다.

What is

14

42

COLORS 7

contents

AIDS has no prejudice.
It's not racist. It's not sexist.
It gets everybody. **page 8**

AIDS is hard to get.
We show you where you can find it,
how you can get it, and how you
can't. **page 14**

AIDS is a myth.
No one knows where AIDS
comes from. We're the only ones
who admit it.
page 42 ▸

contenidos

El SIDA no tiene prejuicios.
No es racista. No es sexista.
Contagia a todo el mundo. **página 8**

Es difícil que te dé el SIDA.
Te mostramos donde puedes en-
contrarlo, cómo puedes y cómo no
puedes contagiarte. **página 14**

El SIDA es un mito.
Nadie sabe de dónde viene el SIDA.
Somos los únicos que lo admiten.
página 42 ▸

AIDS?

¿Qué es el SIDA?

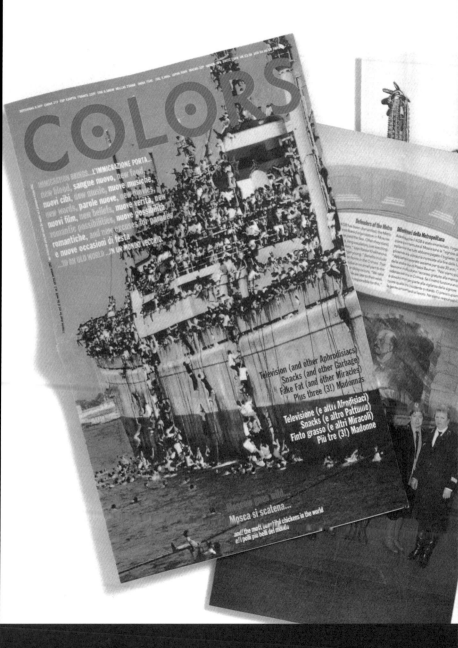

COLORS

IMMIGRATION BRINGS... L'IMMIGRAZIONE PORTA...
new blood, **sangue nuovo**, new food,
nuovi cibi, new music, **nuove musiche**,
new words, **parole nuove**, new movies,
nuovi film, new beliefs, **nuove verità**, new
romantic possibilities, **nuove possibilità**
romantiche, and new excuses for parades
e nuove occasioni di festa
...TO AN OLD WORLD ...IN UN MONDO VECCHIO.

Television (and other Aphrodisiacs)
Snacks (and other Garbage)
Fake Fat (and other Miracles)
Plus three (3!) Madonnas

Televisione (e altri Afrodisiaci)
Snacks (e altro Pattume)
Finto grasso (e altri Miracoli)
Più tre (3!) Madonne

Mosca si scatena...
and! the most beautiful chickens in the world
e! i polli più belli del mondo

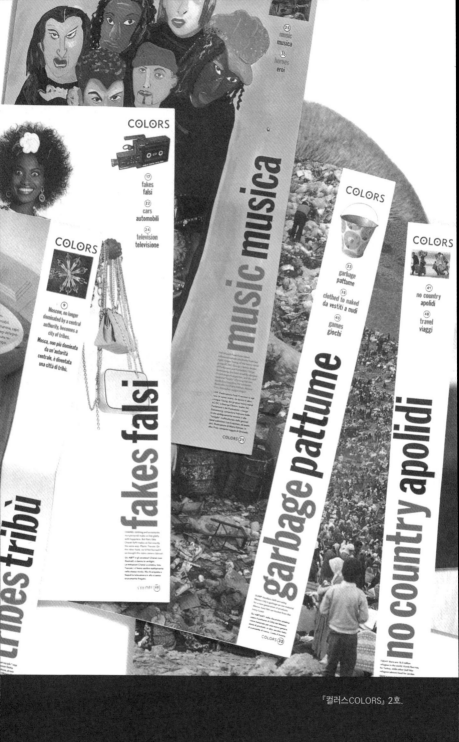

『컬러스COLORS』 2호.

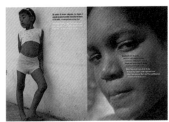

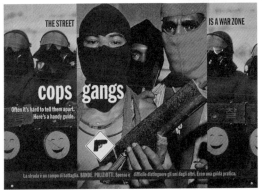

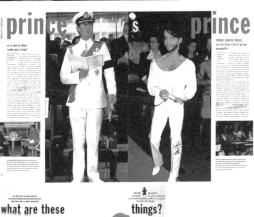

↑ 『컬러스COLORS』 5호(스트리트)의 펼침면들.
↓ 『컬러스COLORS』 1호(베이비)의 펼침면들.

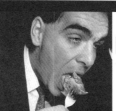

티보 칼맨이 마지막으로 만들었던 『컬러스COLORS』 13호의 펼침면들. 텍스트를 배제한 채 일련의 이미지만을 사용해 인류의 보편성과 특수성을 효과적으로 보여 주었다.

『컬러스COLORS』 8호(종교) 작업중 올리비에로 토스카니Oliviero Toscani(오른쪽)와 함께 한 사진, 1994.

토스카니와 함께 일하는 것은 어떠셨나요? 편안한 관계 속에서 컨텐츠를 창조해 낼 수 있었나요? 그의 독창적인 스타일에 강요를 당하지는 않았나요?

TK 의견을 조율하는 데 어려움은 없었습니다. 토스카니는 『컬러스』라는 잡지를 위해 최선의 지원을 했습니다. 그는 대단한 사진가였고, 재미있고, 유머러스하고, 흥미로운 친구였습니다. 저는 독특한 그의 스타일에 영향을 받았을 뿐 아니라, 개인적으로도 많은 영향을 받았습니다. 제가 『컬러스』를 성공적으로 만들 수 있었던 것은 자유롭게 일할 수 있도록 배려한 토스카니와 베네통의 열린 태도 때문이었습니다.

『컬러스』는 베네통이라는 다국적 기업의 후원으로 만들어진 잡지입니다. 그런데 선생님은 '디자이너의 사회적 책임'을 늘 주장해 오셨지요. 하지만 그 관점에서 보면 결국 선생님도 베네통의 스웨터 매출에 기여한 기업의 하수인에 불과하지 않은가요?

TK 날카로운 질문이군요. 저는 베네통이 세계 최고의 회사가 아니라는 생각을 마음 속 깊이 하고 있었습니다. 그러나 '세상을 바꿀' 잡지를 만들기 위한 자유를 얻기 위해 자본가의 돈에 의지할 수밖에 없었습니다. 생각해 보십시오. 미국에서 열리는 대부분의 발레 공연은 담배 회사 필립 모리스의 후원을 받고 있습니다. 그렇다고 그것이 발레리나들이 춤을 추지 말아야 함을 의미하지는 않는다고 생각합니다. 저는 제게 기꺼이 후원할 준비가 되어 있는 베네통의 자본을 활용한 것입니다.

『컬러스COLORS』 8호(종교)의 펼침면, 1994.

출판물로서『컬러스』는 어떤 잡지였습니까?

TK　　글쎄요. 저는『컬러스』가 잡지였는지조차도 모르겠습니다. 잡지란 여러
　　　　　명의 작가들이 그들의 이야기를 들려주는 이야기 상자와도 같습니다. 이에
　　　　　비해『컬러스』는 에이즈, 쇼핑 등 각각의 주제에 대한 교과서 시리즈라고
　　　　　표현하는 것이 더 적합할 것 같습니다. 로마의 작업실에서 주제를 결정하면,
　　　　　사진가, 디자이너, 일러스트레이터 등이 그 주제에 대해 리서치를 하고,
　　　　　최종적으로 글을 쓰는 방식으로 진행했습니다. 말하자면『컬러스』는
　　　　　일반적인 잡지 편집의 정반대 프로세스로 만들어진 것입니다.

『컬러스』에서 주로 다룬 내용은 무엇이고, 선생님께서 전하고 싶었던 메시지는
무엇이었나요?

TK　　영어, 이탈리아어, 두 개의 언어로 제작되어 전 세계에 50만 부 이상 유통된
　　　　　이 잡지를 통해 비슷하면서도 다른 세계의 모습을 보여 주고자 했습니다.
　　　　　여타 주류 잡지들은 대개 마케팅에 의존하고, 외부의 영향을 많이 받는
　　　　　까닭에 다양한 목소리를 수용할 수밖에 없지요. 저는『컬러스』에 제 개인의
　　　　　목소리를 담고자 했습니다.『컬러스』의 대전제는 무엇이 되었든 범우주적인
　　　　　테마를 다룬다는 것이었습니다. 그러면서도 기존의 잡지에서는 차마 다루지
　　　　　못했던 종교, 인종, 에이즈 등의 사회적 이슈들에 정면으로 다가가고자
　　　　　했습니다.『컬러스』를 통해 '다른 문화'에 대한 사람들의 태도 혹은 견해를
　　　　　바꾸고자 했던 것이지요. 요컨대 디자인을 통해 다른 문화에 대한 올바른
　　　　　이해와 포용을 낳고, 결국엔 자신이 속한 문화에 대한 책임을 느끼게끔 했던
　　　　　것입니다.

LOVE CHAIN LETTER

LAST NIGHT MONICA SLEPT WITH JOE

LAST YEAR SHE SLEPT WITH TED, MARCO, ETC
AND HE SLEPT WITH MARGARET, MARY, BILL

1982 THEY SLEPT WITH THESE PEOPLE
GO BACK 10 YEARS MORE.

『컬러스COLORS』7호(에이즈)를 위한 아이디어 스케치, 1994.

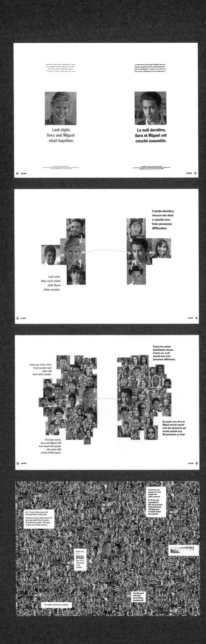

『컬러스COLORS』 7호(에이즈) 펼침면, 1994.

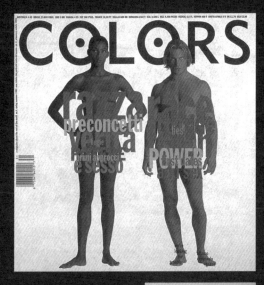

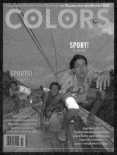

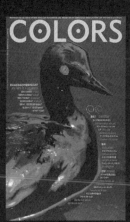

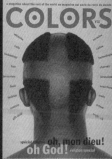

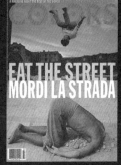

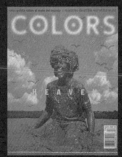

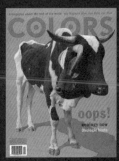

다양한 사회적 이슈들을 다루어 세계적으로 화제를 불러일으켰던 『컬러즈 COLORS』의 강렬한 표지 이미지들.

『컬러스』의 주 타깃은 누구였나요?

TK 14세에서 20세 사이의 젊은이들이 타깃이었고, 넓게는 나이에 관계없이
 여러 문화에 관심이 많은 사람들을 타깃 독자층으로 삼았습니다.

**젊은 독자들이 인종, 종교, 에이즈와 같은 무거운 주제들을 부담스럽게 느끼진
않았나요?**

TK 초반에는 여행이나 스포츠 같은 이슈를 다루기도 했었습니다. 저는
 인종차별주의나 에이즈처럼 심각한 이슈들은 유머와 섹시함으로, 스포츠와
 여행 같은 가벼운 이슈들은 사회적이거나 정치적인 시각으로 다루고
 싶었어요. 진지한 메시지를 전달할 때는 왠지 음울해지고, 전문 용어에 의해
 내용이 가려지곤 하잖아요. 그래서 저는 유머러스하고 즐거운 프로세스를
 통해 진지한 메시지를 전하고자 했습니다.

**『컬러스』의 성공에는, 선생님이 전달하고자 하는 메시지(내용)를 전 세계의
젊은이들 누구나 쉽게 읽을 수 있게끔 풀어 낸 비주얼 언어(형식)의 역할이 컸던
것 같습니다.**

TK 그렇습니다. 이 잡지를 보는 독자들이 사용하는 언어는 수십 종이 넘을
 것입니다. 하지만 『컬러스』는 이탈리아어와 영어만으로 만들어졌기 때문에
 두 언어를 모국어로 쓰지 않는 독자들에게 원래의 의미를 전달하기엔
 어려움이 따르리라 판단했습니다. 그래서 저는 되도록 말을 아끼고,
 이미지를 이용해서 스토리를 이끌어가는 시각적인 잡지를 표방했습니다.
 이미지는 번역이 필요 없는 세계 공용어이니까요. 개인적으로는 저 유명한
 1960년대의 시사지 『라이프LIFE』의 영향도 많이 받았습니다.

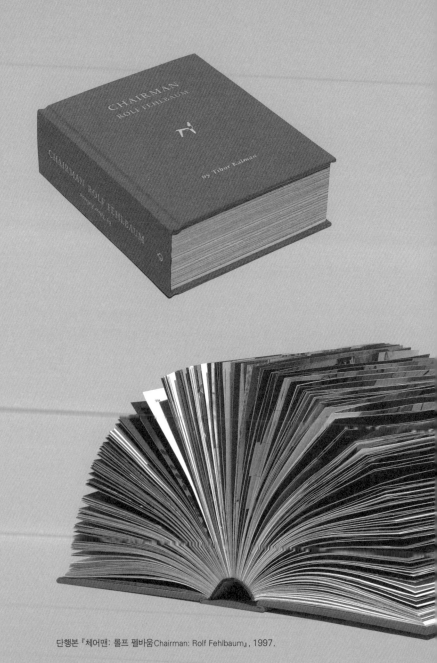

단행본 『체어맨: 롤프 펠바움Chairman: Rolf Fehlbaum』, 1997.

평소에 어떤 잡지를 즐겨 보십니까?

TK 오늘날의 잡지들은 마케팅 도구로 전락해, 안타깝게도 이익 창출에만
급급해 하고 있습니다. 잡지의 90퍼센트는 거의 같은 구조로 이루어져
있습니다. 그래서 저는 그 구조를 탈피한 잡지들, 예컨대『스파이SPY』
『와이어드WIRED』『애드버스터스ADbusters』처럼 독립적인 성격을 지닌
잡지들을 좋아합니다.

**이미지 중심의 시각 언어를 지향하는 선생님의 성향은 가구 회사 비트라 사의
회장인 롤프 펠바움Rolf Fehlbaum 씨를 위해 제작한 책『체어맨Chairman』
에서도 엿볼 수 있었습니다. 수백 만 개의 단어로 꽉 차 있을 것만 같은 양장본의
두꺼운 책이지만 실제 열어 보면 99퍼센트가 그림인 책이죠. 반면 '토킹 헤즈'의
뮤직 비디오를 제작하실 때는 문학과 거리가 먼 비디오라는 장르에 수많은
단어들을 가득 채워 놓으셨었죠.**

TK 그러한 제 성향은 앞서 언급했듯이 '토킹 헤즈'의 앨범 재킷에 A자를
뒤집어 사용하면서부터 시작되었습니다. 고정관념에서 벗어나 상식에
역행하면서 문제를 처리하면 재미있는 결과가 나올 때가 많습니다. 저는
항상 모든 것을 반대로 보려고 노력했고, 지난 실수에서 배우고자 했습니다.
그런 자세는 중요하다고 생각합니다. 그 동안 우리는 완벽한 것이나, 겉만
번지르한 것에 익숙해져 버렸는지도 모릅니다. 생생하고 솔직한 모습에
끌리는 것은 그런 것들에 대해 싫증을 느낀다는 의미일 겁니다.

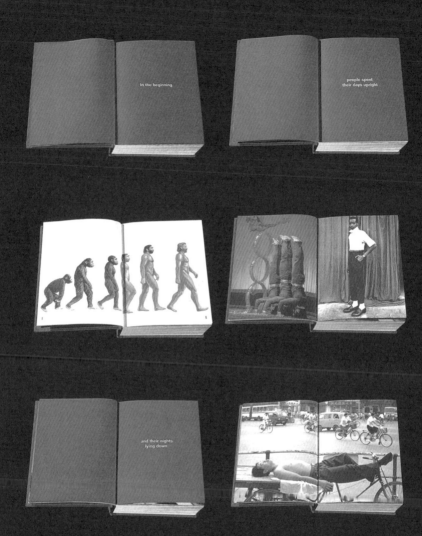

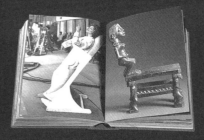
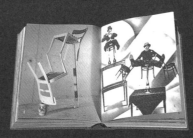
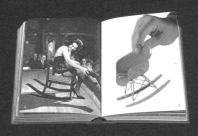

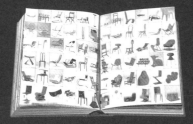

단행본 『체어맨: 롤프 펠바움Chairman: Rolf Fehlbaum』의 펼침면, 1997.

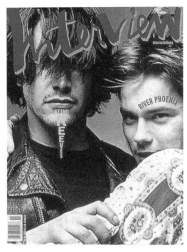

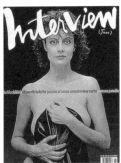

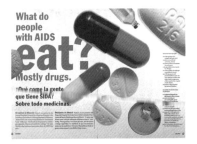

↑ 잡지 『인터뷰Interview』의 표지, 1991.
↗ 잡지 『인터뷰Interview』의 펼침면, 1990.
→ 『컬러스COLORS』 7호(에이즈) 펼침면, 1994.

알파벳 이야기를 하시니 문득 궁금해지는데, 선생님께서는 비주얼 못지않게
타이포그래피의 중요성도 늘 강조하시지 않았습니까? 선생님의 작업 중
타이포그래피에 역점을 둔 것으로는 어떤 것들이 있나요?

TK 맞습니다. 타이포그래피가 적용되지 않는 영역은 없습니다. 잡지, 신문,
 포스터, 제품의 패키지, 로고, 광고, 텔레비전 등등 모든 매체에 간여를
 하죠. 실제로 타이포그래피는 그래픽 디자인의 기본 문법이라 할 수 있을
 만큼 중요한 요소입니다. 제 작업의 대부분에서 타이포그래피는 비주얼
 언어를 받쳐 주는 역할로 쓰였습니다. 제 개인적 성향이 비주얼 언어에
 익숙하기 때문인지도 모르겠습니다. 잡지 『인터뷰』나 『컬러스』를 보시면
 시원한 이미지와 굵고 정직한 타이포그래피가 적절하게 조화를 이루고
 있음을 느끼실 겁니다. 그룹 '토킹 헤즈'의 뮤직 비디오 〈낫딩 벗
 플라워스Nothing But Flowers〉에서는 그 노래 가사로부터 키워드가
 될 만한 낱말들을 골라 내, 그것을 일종의 비주얼 요소로서 사용했습니다.
 마침내 타이포그래피가 돋보이는 역동적인 비디오가 탄생되었죠. 그 당시
 시청자들의 반응은 대단했습니다.

그 당시에는 지금처럼 컴퓨터를 자유자재로 활용할 수 없지 않았나요?
영상 디자인을 하시면서 어려웠던 점은 무엇이었나요?

TK 그 때가 아마 1988년쯤이었던 걸로 기억하는데…, 정말 힘든
 작업이었습니다. 뮤직 비디오 감독을 하면서 하루 20시간씩 일했었거든요.
 인쇄 매체든 시간을 기반으로 하는 매체든 제가 중점을 둔 부분은 '어떤
 메시지를 전달할 것인가'였기에 작업상 힘들었던 점을 제외하면
 별 어려움이 없었습니다. 시청자들의 기억 속에 남는 것은 요란한 영상
 그 자체가 아니라 전달된 메시지라고 생각합니다. '토킹 헤즈'의 뮤직
 비디오 제작을 계기로 시작된 영상 그래픽 작업은 제게 더없이 좋은
 경험이었습니다. 이 밖에도 영화의 배우와 스태프를 소개하는 영화 타이틀
 디자인에 손을 대기도 했었지요.

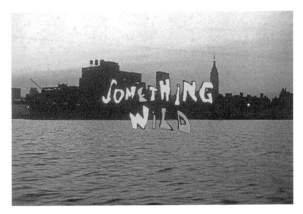

영화 〈썸딩 와일드Something Wild〉 타이틀 디자인, 1986.

영화 〈스티키 핑거스Sticky Fingers〉 타이틀 디자인, 1987.

밴드 '토킹 헤즈Talking Heads'의 노래 〈낫딩 벗 플라워스Nothing But Flowers〉 뮤직 비디오, 1988.

다시 『컬러스』 이야기로 돌아오겠습니다. 『컬러스』 작업을 로마에서 하셨는데, 미국에서 일할 때와 다른 점이 있었는지요? 미국인들과 유럽인들이 디자인에 접근하는 방법은 어떻게 다르던가요?

TK 제 생각에 유럽의 디자인은 지나치게 미적이고, 예술적 완성도에 집착하는 것 같습니다. 그에 반해 미국의 디자인은 실용성과 비즈니스에 너무 집착합니다. 이 점이 가장 큰 차이라 생각합니다. 또한 유럽에서는 디자이너와 디자인이 모두 존경 받습니다. 그에 반해 미국에서는 디자이너가 단순 오퍼레이터와 다를 바가 없고, 디자인이 상품의 가치를 높이기 위한 그리기쯤으로 여겨집니다. 미국에서 '디자이너 빵'이니 '디자이너 기기'이니 하는 명칭이 나오는 것도 그 때문이죠. 디자이너라는 단어가 형용사화한 것입니다. 럭셔리, 테크놀러지, 섹스, 인털렉추얼리즘intellectualism 같은 단어들도 형용사처럼 쓰이고 있지 않습니까? 이것이 바로 미국의 풍조입니다. 반면, 유럽에서 디자이너는 명사로 남아 있죠. 어느 한 쪽이 옳다는 것은 아닙니다. 디자이너들이 존경 받아야 한다는 사고에도 오류가 있습니다. 디자이너는 예술가가 아닙니다. 디자인과 예술은 두 개의 다른 영역입니다. 그 둘을 합치려고 했을 때 모든 것은 망가지고, 쓰레기를 양산하게 되는 것입니다.

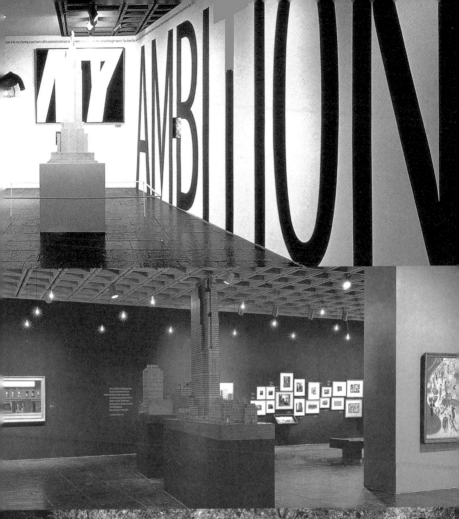

전시 〈뉴욕뉴욕: 야망의 도시 NYNY: City of Ambition〉, 1996.

선생님은 예술, 디자인 그리고 대중문화 사이의 경계를 확실히 하기도 하고 불분명하게 하기도 했습니다. 이들 간의 관계에 대해 어떻게 생각하시는지 설명해 주시겠습니까?

TK 제게 예술은 눈에 보이는 형태로 휴머니티를 표현하는 가장 고차원적인 행위입니다. 그림과 소설은 규칙이 없고, 혼자서 작업하고, 그 완성도와 돈이 무관하다는 점에서 유사합니다. 이들은 추상적 형태 안에 존재하는 매우 중요한 문화적 요소입니다. 디자인은 문제의 해결을 의미합니다. 디자인은 공학과 마찬가지로 예술적인 측면을 지니고 있습니다. 예컨대 공학적인 과제를 풀기 위해 우아함을 개입시키는 경우도 있습니다. 그러나 우아한 해결책으로 공학적인 문제를 해결했다고 해서 그 사람을 예술가라고 칭할 수는 없는 것 아닙니까? 그들은 교각이나 컴퓨터 프로그램처럼 아름다운 것을 만들어내는 엔지니어인 것입니다. 다시 말해 디자인은 문제를 해결하는 행위이며, 예술은 문제를 해결하는 것이 아니라 내면의 무엇인가를 소통하는 작업입니다. 예술은 문제를 해결한다기보다 문제를 만들어 내는 편에 가깝죠.

그렇다면 대중문화는요?

TK 제게 대중문화는 디자인과 고차원적인 예술, 지역성vernacular이 혼합된 복합체입니다. 여기서 중요한 것은 대중문화란 한 가지가 아닌, 여러 사고의 복합체라는 점입니다. 그 영역을 만화책이나 대중음악쯤으로 좁힌다 해도, 이들 각각 역시 수많은 생각을 재료로 해서 만든 수프 냄비라고 할 수 있습니다. 키스 해링Keith Haring이나 앤디 워홀Andy Warhol의 예술이 대중문화의 일부가 되어 나타나기도 하고, 때로는 마크 로드코Mark Rothko나 엘스워드 켈리Ellsworth Kelly처럼 매우 심오하고 학구적인 모습으로 나타나기도 합니다. 디자인의 경우를 볼까요? 어떤 디자인은 밀라노 디자인에서 보듯 매우 예술적입니다. 훌륭한 건축가나 조명 디자이너들이 예술의 상아탑에만 머무는 경우도 있습니다.

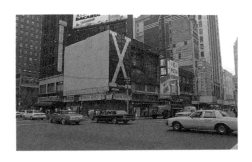

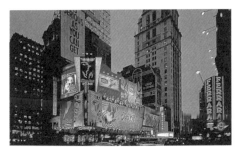

↑↑ 1992년의 타임스 스퀘어 광장Times Square 모습, 1992.
↑ '42번가 개발 계획The 42nd Street Development Plan' 타임스 스퀘어 광장 디자인 제안, 1993.
↓ '42번가 개발 계획' 이후의 타임스 스퀘어 광장, 1997.

반면, 필립 스탁Philippe Starck의 변기 솔이라든가 스마트 디자인Smart Design의 옥소OXO 손잡이, 또는 찰스 임즈Charles Eames의 여러 작품들은 대중문화의 일부입니다. 아무튼 예술가와 디자이너들의 공헌 덕분에 대중문화는 풍성해지고 있습니다.

이번엔 선생님의 작업 중 가장 규모가 크다고 할 수 있는 '맨해튼 42번가 개발 프로젝트'에 대해 여쭤 보고 싶군요. 오늘날 타임스 스퀘어Times Square 주변과 42번가는 맨해튼, 뉴욕, 더 나아가서는 미국을 대표할 수 있을 정도로 상징적인 의미가 큰 지역입니다. 이제 그 곳이 미국의 랜드마크로 불릴 정도이니 선생님의 감회도 남다르리라 생각합니다. 그 당시 42번가의 상황부터 들려주시죠.

TK 한마디로 음침하고 암울한 거리였습니다. 1990년대 초까지만 하더라도 42번가 주위는 1970년대 우후죽순으로 생겨난 섹스 숍, 성인영화관 등의 영향으로 일반인들의 발길이 닿지 않는 골치거리 지역이었습니다. 게다가 대규모 빌딩을 건설하려던 계획마저 부동산 악재로 난항에 빠지게 되어 당국의 조치를 기다려야 할 상황이 되었던 것입니다. 그리하여 시작된 뉴욕 시의 42번가 개발 계획엔 많은 건축가와 디자이너들이 투입되었고, 포스트모던 건축의 선두주자인 로버트 스턴Robert Stern과 제가 디자인 팀의 리더 역을 맡게 되었습니다. 여기에 금융 컨설턴트, 시장 전문가, 개발 고문 등이 가세해 42번가의 재건을 위해 서로의 의견을 공유했습니다.

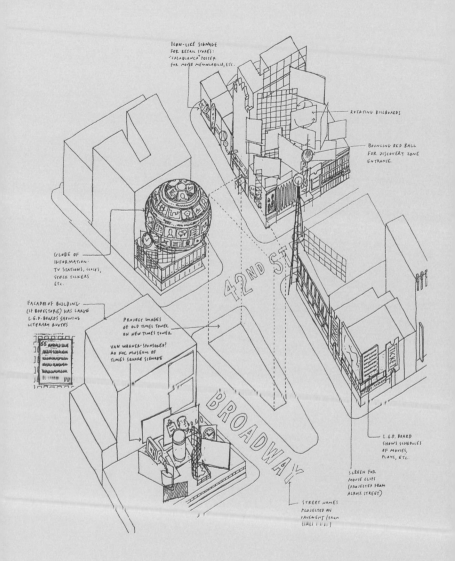

ICON-LIKE SIGNAGE
FOR RETAIL STORES:
"CASABLANCA" POSTER
FOR MOVIE MEMORABILIA, ETC.

ROTATING BILLBOARDS

BOUNCING RED BALL
FOR DISCOVERY ZONE
ENTRANCE.

42ND ST.

GLOBE OF
INFORMATION:
TV STATIONS, CLOCKS,
STOCK TICKERS
ETC.

FACADES OF BUILDING
(IF BOOKSTORE) HAS LARGE
L.E.D. BOARDS SHOWING
LITERARY QUOTES

PROJECT IMAGES
OF OLD TIMES TOWER
ON NEW TIMES TOWER

VAN WAGNER-SPONSORED?
AD HOC MUSEUM OF
TIMES SQUARE SIGNAGE

BROADWAY

L.E.D. BOARD
SHOWS SCHEDULES
OF MOVIES,
PLAYS, ETC.

SCREEN FOR
MOVIE CLIPS
(PROJECTED FROM
ACROSS STREET)

STREET NAMES
PROJECTED ON
PAVEMENT (FROM
HALF LIGHT)

'42번가 개발 계획' 디자인 제안, 1993.

그 개발 계획에서 선생님은 어떤 부분을 담당하셨는지요? 그리고 최종적으로 무얼 추구하셨나요?

TK 가장 먼저 제가 맡은 부분은 로버트 스턴과 함께 개발 계획의 밑그림을 그리는 것이었습니다. 뉴욕의 맨해튼이라는 컨텍스트를 염두에 두고서, 누구나 접근할 수 있고, 역동적인 움직임이 있고, 복잡하면서도 흥미진진한 거리를 만들어야겠다고 생각했습니다. 여기에, 기존의 42번가가 가지고 있는 조명, 간판, 광고, 여러 상점들, 극장, 영화관들을 잘 활용하고자 했습니다. 평소 '버내큘러vernacular'에 관심이 많았기 때문에 그 프로젝트엔 꼭 참여하고 싶었습니다. 그런데 불행하게도 제가 맡은 일은 말마따나 밑그림을 그리는 역할이었기 때문에 정작 거리 디자인에는 참여할 수 없었습니다. 명확한 비전은 제시했으나 디자인에는 참여하지 못하는 아이러니가 발생했던 거죠. 결국 저는 이 프로젝트에서 이름 없는 배후 조종자 역할을 했던 셈입니다.

방금 전에 '버내큘러'를 언급하셨는데, '버내큘러'의 개념을 좀 더 자세히 설명해 주시겠습니까?

TK '버내큘러'라는 단어를 사전에서 찾아보면 '특정 문화나 지역에서 사용하는 일상 언어'라고 적혀 있습니다. 제가 생각하는 '버내큘러'는 많은 시간, 열악한 수단, 가난의 결과입니다. 뉴욕에서 볼 수 있는 '버내큘러'로는 할렘가의 스페인 식료품점 간판이라든가 얼음 배달 트럭을 치장한 그림 등이 있죠. 그런 것들에는 아름다움에 대한 진정한 고민들이 담겨 있습니다. 그 동안 직업적인 그래픽 디자이너들은 이런 것들이 기교가 없다는 이유로 백안시해 왔습니다. 하지만 제게는 아름다워 보입니다. 그 곳에 사는 사람들만이 이해할 수 있는 정서가 담겨 있기 때문입니다.

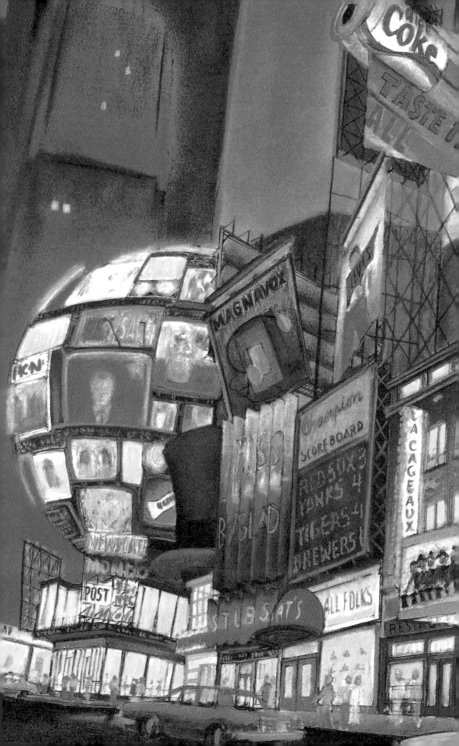

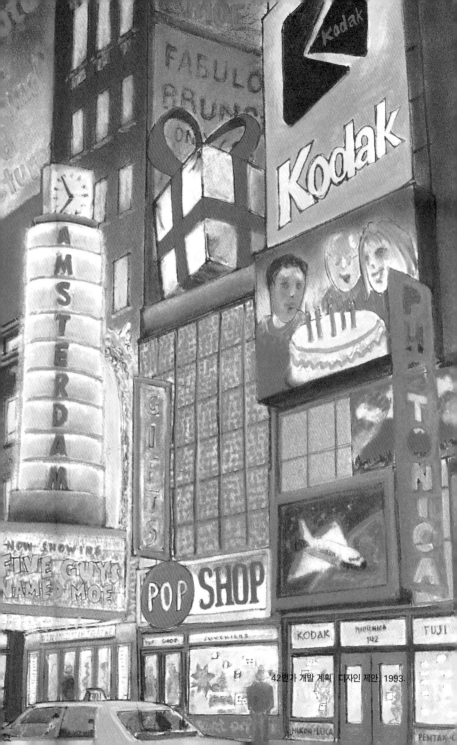

'42번가 개발 계획' 디자인 제안. 1993.

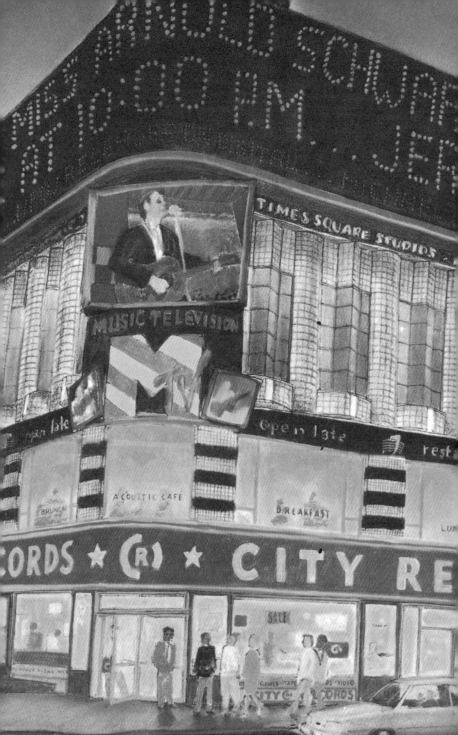

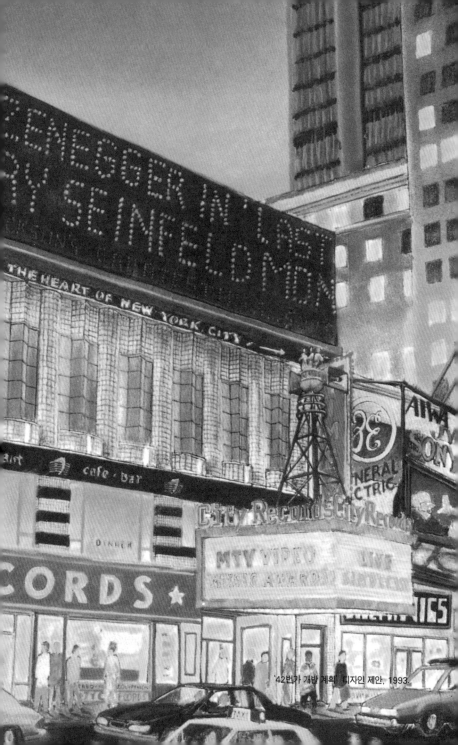

'42번가 개발 계획' 디자인 제안, 1993.

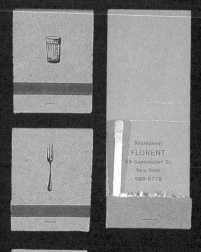

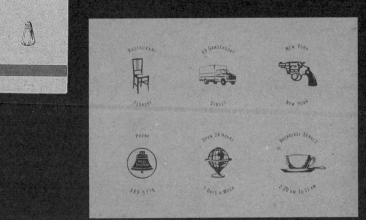

↑ 플로런트 레스토랑Florent Restaurant의 성냥, 1987.
↓ 플로런트 레스토랑Florent Restaurant의 아이콘 엽서, 1986.

세련된 맛은 덜하지만 서민들 나름의 고민과 인간미가 담긴 주변 환경을 말씀하시는 것 같군요. 선생님의 작업 중에서 '버내큘러' 디자인의 백미를 꼽으라고 한다면 아무래도 '플로런트 레스토랑Florent Restaurant'이 아닐까 생각하는데요?

TK 제가 공을 들인 작업 중의 하나죠. 뉴욕의 정육점 거리에 위치한 플로런트 레스토랑Florent Restaurant의 주인을 처음 만났을 때, 그는 이미 '버내큘러'에 관심을 갖고 있었습니다. 요리사 출신인 그의 레스토랑에 대한 기본적인 컨셉트는 우선 음식이 맛있는 곳이어야 하고, 두 번째는 레스토랑 안에 발을 딛는 순간부터 집처럼 편안한 느낌을 주어야 한다는 것이었습니다. 값비싼 인테리어와 화려한 가구로 분위기를 잡는 대부분의 레스토랑에 비하면 지극히 소박한 편이지요. 하지만 저는 사람들의 꾸미지 않은 삶이 묻어나는, 그의 친근한 '버내큘러'적인 컨셉트에 매료되었습니다. 어쩌면 이러한 것들은 자본이 충분치 않아, 오래 된 식당을 빌려 운영해야 했기에 가능했는지도 모르죠. 우리는 기존 식당의 집기와 가구 등 모든 것들을(심지어는 기름때 자국들마저도) 있는 그대로 디자인 요소로서 활용했습니다. 이 식당의 메뉴나 명함, 광고 따위도 식당 고유의 컨텍스트에 어울리도록 하나하나에 '버내큘러' 디자인을 적용해 나갔습니다. 광고의 경우, 식당을 상징하는 의자, 주소를 나타내는 트럭, 뉴욕을 상징하는 총, 전화번호를 상징하는 전화 회사 '벨'의 로고 등, 뉴욕 맨해튼의 전화번호부에서 사용하는, 다시 말해, 상업 광고에서 널리 쓰이는 아이콘을 차용함으로써 친근하면서도 일상적인 느낌을 전달하고자 했습니다.

42번가 계획에서도 기존 거리의 간판, 조명, 상점, 극장 등이 '버내큘러' 요소로서 이 프로젝트의 중요한 컨텐츠 역할을 하고 있었던 거입니다. 기존의 컨텐츠를 잘 활용할 수 있었기에 비용 면에서도 많은 절약이 가능했던 것입니다. 따지고 보면 아무것도 디자인되지 않은undesign 상태에서 많은 것들을 창조해 낼 수 있었습니다.

플로런트 레스토랑Florent Restaurant의 메뉴 보드 광고, 1987.

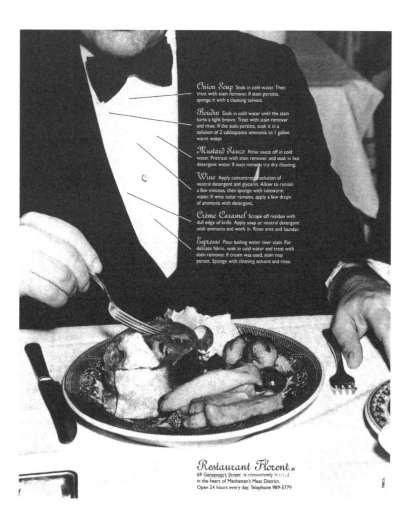

플로런트 레스토랑Florent Restaurant의 얼룩 셔츠 광고, 1987.

'42번가 개발 계획안'의 일부인 〈에브리바디 빌보드 Everybody Billboard〉, 1993.

건축가 로버트 스턴과의 작업은 즐거우셨나요? 그 밖에 어떤 작업에 참여를 하셨는지요?

TK 맨 처음 제가 그 프로젝트에 참여할 수 있었던 것은 건축가 로버트 스턴의
 추천에 의해서였습니다. 그러나 프로젝트 시작과 동시에 저는 그에게
 악몽과도 같은 존재가 되어 버렸습니다. 그는 42번가를 1895년으로
 되돌리길 원했고 전 그의 생각이 그저 과거를 흉내 내는 것에 불과하다고
 생각했습니다. 저는 거리의 역사적 가치를 보존한다는 아이디어 자체가 그
 프로젝트와는 맞지 않는다고 생각했습니다. 그 거리가 다름 아닌 뉴욕
 맨해튼에 위치한다는 사실 때문이죠. 하여간 로버트 스턴의 비난에도
 불구하고 뉴욕 시 관계자 및 다른 참여자들의 지지로 결국 제 아이디어가
 채택되긴 했습니다.
 그 후로 공사가 진행되는 동안 저는 시민들에게 진행 상황을 보여주고 싶어
 빈 공간을 활용해 〈에브리바디 빌보드Everybody Billboard〉를
 설치했습니다. 시민들이 거리 그 자체를 이루는 요소이자 주인이며, 거리
 역시 시민들과 항상 함께 한다는 기본 취지 아래, '에브리바디'라고 쓰인
 광고판 아래에 일곱 개의 의자를 설치해 거리 재건 사업에 시민들의 참여를
 유도하고자 했습니다. 공사를 하는 동안 길을 걷던 많은 사람들이
 에브리바디 광고판의 의자에 앉아 쉬어 가곤 했습니다. 쉬어 간 사람들은 그
 행위 자체로서 재건 사업에 동참했던 것이죠. 상상해 보세요. 광고판에
 설치된 의자에 앉아 있는 사람들의 모습을…, 거리를 지나는 사람들에겐
 의자에 앉아 있는 시민들의 모습이 42번가 개발 계획 광고의 일부분으로
 보였을지도 모릅니다.

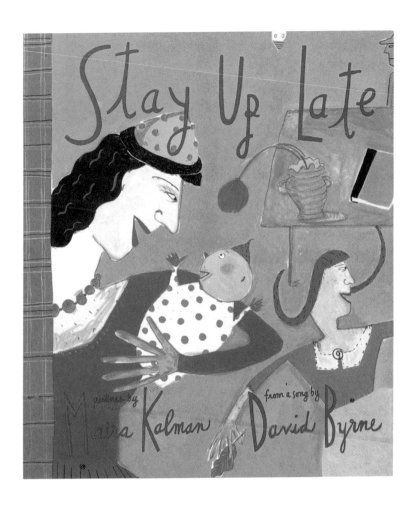

마이라 칼맨Maira Kalman이 '토킹 헤즈'의 데이비드 번의 노래에 착안해 이야기를 쓰고 스케치를 한 후, 티보 칼맨이 디자인을 한 동화책 『스테이 업 레이트Stay Up Late』.

쉴 새 없이 던진 질문에 정성껏 답변해 주셔서 고맙습니다. 이제 약간의 개인사를 여쭤 볼까 합니다. 선생님에 관한 책이나 기사를 읽다 보면, 선생님께선 부인이신 마이라 칼맨과 자제분을 자주 거론하시더군요. 가족은 선생님의 작업에 어떤 영향을 미치나요?

TK 저는 제 아내와 30년 이상을 함께 지냈습니다. 우리는 제가 처음 일을 시작할 때부터 대부분의 시간을 함께 보냈습니다. 저처럼 제 아내도 크리에이티브 분야에서 디자이너로 일해 왔습니다. 서로 많은 영향을 주고받았죠. 우리는 서로에 대해 관심을 가지고, 상대방의 작업에 대한 에디터 역할도 성실히 수행했어요. 뗄 수 없는 협력 관계였다고 할 수 있죠. 솔직히 제 모든 것은 우리 부부의 미학을 융화시킨 긴 시간의 흐름에서 나온다고 볼 수 있습니다.

아이들에게 영감을 받기도 하시나요?

TK 아내 못지않게 아이들도 제게 많은 영향을 끼쳤습니다. 아이들이 태어난 후, 많은 것들에 대한 제 생각이 바뀌었습니다. 아이를 갖는다는 것은 마치 마약을 하는 것과 같다고 생각합니다. 사람의 모든 감각을 완전히 열리게 만들지요. 아이와 말하고 있을 때면 아이가 나보다 더 현명하고 통찰력이 있다는 것을 깨닫게 됩니다. 제가 해 왔던 것과는 완전히 다른 생각을 하게 만들지요. 모든 감각이 최대로 뻗어 나갈 것 같은 느낌을 받습니다. 아이들의 영향력은 정서적인 보상뿐만 아니라, 상업적인 보상을 해 주기도 합니다. 전 항상 아이들에게 작업을 보여 주며 그걸 얼마나 따분하게 생각하는지, 얼마나 대단하게 생각하는지를 묻습니다. 영감이나 영향력의 원천으로서 가족보다 더 중요한 것은 제게 없습니다.

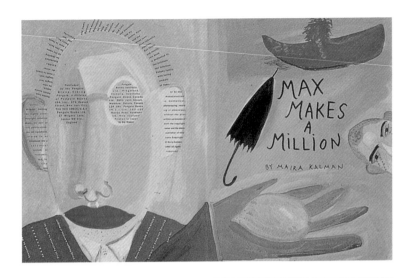

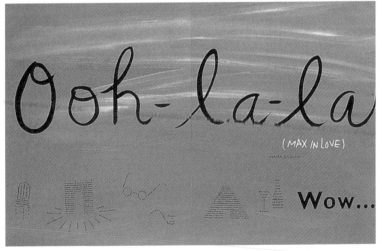

↑ 부인 마이라 칼맨과 공동작업한 동화책 『맥스 메이크스 어 밀리온Max Makes a Million』, 1990.
↓ 부인 마이라 칼맨과 공동작업한 동화책 『올랄라Ooh-La-La』, 1991.

자녀 중 누군가가 디자이너가 되고 싶어 하면요?

TK 아이들이 원한다면 대환영입니다. 하지만 디자인 스쿨에 가라고 하지는
않을 것 같습니다. 일반 대학에서 인문학 분야(심리학, 사회학, 문화인류학,
철학, 문학 등)를 전공하고 예술사, 건축 등을 배워 다른 관점에서 디자인에
접근하게 되기를 바랍니다. 디자인 역시 인간에 관한 학문이기에 이러한
인문학적인 교육이 선행된다면 디자인 문제 해결에 많은 도움이 되리라
생각합니다. 그리고 대학을 졸업하면 디자인 스튜디오에서 인턴으로 일해
보라고 하겠습니다. 한편으로는 시간이 날 때마다 여러 나라의 문화, 특히
도시 문화를 체험하라고 권유할 생각입니다.

다양한 문화 체험을 중시하는 특별한 이유라도 있으신지요?

TK 아까 잡지 『컬러스』에 대해 이야기할 때 잠깐 언급한 내용이기도 합니다만,
다른 문화권의 시각을 경험하는 일은 자기가 속한 문화권의 울타리를
벗어나기 위해 꼭 필요합니다. 다른 문화와의 대면을 통해 자신의 문화적
가치들이 절대적인 것이 아니며, 자신의 삶의 방식이 유일하고도 필연적인
것이 아니라는 사실을 깨달아야만 합니다. 이것이 바로 『컬러스』라는
잡지를 통해 제가 말하고자 했던 바입니다. 다른 문화의 가치를
이해함으로써 우리 자신의 문화를 보다 객관적으로 바라볼 수 있게 되기를
바랐던 것입니다.

문화인류학의 문화상대주의 개념을 말씀하시는 거군요.

TK 그렇지요.

Tibor Kalman 1949 - 1999

마지막으로 차세대 그래픽 디자이너들에게 한 말씀 해 주시죠.

TK 그래픽 디자인은 (사람들이 생각하는 것처럼) 세상에서 제일 깊이 생각해야 하는 직업이 아닙니다. 지금은 많이 변했을지도 모르지만, 제가 디자인을 시작하던 무렵엔 특히 그랬어요. 저는 많은 사람들이 더 중요한 것을 만들기 위해 계속 고민해야 한다고 생각합니다. 그래픽 디자인의 상업성, 즉 작업에 대한 상업적 요구는 일을 하는 데 엄청난 제약을 갖게 했습니다. 설상가상으로 클라이언트가 문화나 미학을 중요시하지 않는다면 디자이너는 정말 곤란을 겪게 되죠.

디자이너들에게 한마디 하겠습니다. 취향taste은 습득할 수 있고, 디자인은 배울 수 있는 것입니다. 형편없는 취향을 가진, 별 볼 일 없는 디자이너로 출발했다 하더라도 정말 좋은 취향을 지닌 훌륭한 디자이너로 성장할 수 있어요. 디자인은 타고나는 재능이 아니라 배워서 습득하는 것입니다. 한 가지 더 하고 싶은 말은 같은 일을 계속해서 반복하는 것은 금물이라는 점입니다. 돈은, 돈을 좇는 사람이 아니라, 흥미로운 것을 찾아다니는 사람에게 오기 마련입니다.

인터뷰를 진행하면서 선생님께 많은 것들을 배웠습니다. 질문 하나하나에 정열적으로 답변해 주셔서 정말 고맙습니다. 다음에 또 이런 자리가 있었으면 좋겠네요. 오늘 인터뷰는 이것으로 마치겠습니다. 커피가 많이 식었는데, 한잔 더 하시겠어요?

TK 네, 그러죠. 에스프레소로 한잔 더 할게요. 저도 오랜만에 제 자신을 뒤돌아 볼 수 있어서 좋았습니다. 정말 고마워요.

CAREERS ON THE STREET

— PORTRAITS & STORIES

LIGHTHE FILERS
EARL CLEMANLI
ST. TRAVIS
HUSTLERS
ST. WALKERS
WINDOW WASHERS
MUGGERS

4-8

ECSTASY!

ST BREUDA CICCIOLINA

etc.

WHAT DO THE GODS
LOOK LIKE
(MOVIE VERSION)

JESUS
BUDDHA
etc
etc.

HOW TO LIVE

HERE'S ALL THE STUFF
YOU CAN DO TO SHOW
SOMEONE YOU LOVE THEM
WITHOUT PUTTING THEIR (YOUR
LIVES IN DANGER.

KISS CARESS.

HOLD TOUCH

etc. Hot pictures of modern safe loveways
10 PP

DESIGN/ARCH

THE PISSOIR

HOW TO SOLVE THE PROBLEM
OF PEE IN THE STREET!
EXTG/TRADL/FUTURE leading wtr
2-4 PP FRANCE

티보 칼맨이 남긴 아이디어 스케치들.

작가 탐색
monograph

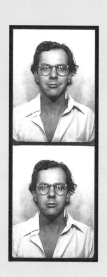

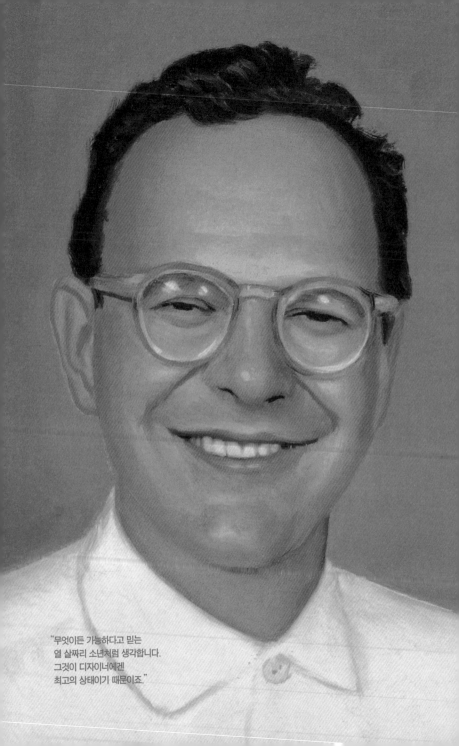

"무엇이든 가능하다고 믿는
열 살짜리 소년처럼 생각합니다.
그것이 디자이너에겐
최고의 상태이기 때문이죠."

Designer or Undesigner, 티보 칼맨

"많은 디자이너들은 디자인이 최종 산물이라고 생각합니다. 제게 디자인은 하나의 언어이며 최종 산물을 위한 수단이자 커뮤니케이션의 한 방법일 뿐입니다. 문제는 무엇을 커뮤니케이션하느냐입니다. 버커킹이냐, 아니면 의미 있는 다른 어떤 것이냐?"

여러 영역을 섭렵한 다재다능한 디자이너, 사회주의자, 아웃사이더, 카리스마 넘치는 사업가, 상업디자이너로서의 직업 윤리, 인간미 넘치는 '버내큘러' 디자인, 표현주의적 타이포그래피, 언어화된 비주얼 이미지…, 티보 칼맨을 위한 수식어를 생각해 보면, 언뜻 떠올려 봐도 10여 가지가 넘는다. 하지만 우리가 그 수식어들 중 어느 하나도 소홀히 할 수 없는 이유는, 그가 보기 드문 제너럴리스트gen-eralist이자 스페셜리스트specialist이기 때문이다. 그렇듯 비주얼 컬처에 관한 한 독특한 위치를 차지하고 있는 그를 그래픽 디자이너로만 정의한다면 우리는 그에 대한 많은 부분을 잃게 될 것이다. 티보 칼맨에겐 에디터, 영화감독, 제품 디자이너 등의 타이틀 역시 '그래픽 디자이너'만큼이나 중요한 것들이다.

　　그의 이름을 세상에 알린 주요 프로젝트를 살펴보자. 전 세계 젊은이들에게 신선한 충격을 주었던 잡지 『컬러스COLORS』를 비롯해, 뉴욕의 악명 높은 42번가 개발 계획, 팝의 개척자 '토킹 헤즈'의 뮤직 비디오와 앨범 아트디렉팅, 그리고 공동 큐레이터로서 뉴욕의 예술 프로젝트를 총망라했던 전시 〈뉴욕뉴욕: 야망의 도시NYNY: City of Ambition〉 등이 있다. 그러나 무엇보다도 위대한 업적은 사람들로 하여금 분야를 넘나드는 사고와 실천을 가능케 하고, 디자인 분야 간의 장벽을 허물어 왔다는 것이다. 직선적이고, 고집스럽고, 유머와 위트가 넘치는 티보 칼맨은 쉽게 싫증을 내는 자신의 성향이 이런 모든 실험을 가능케 했다고 말한다.

　　논쟁을 즐겼던 그는 집필과 강연을 통해 경직된 디자인계에 각성을 촉구함으로써 여러 차례 파문을 일으키기도 했다. 그럼에도 불구하고 그의 철학적인

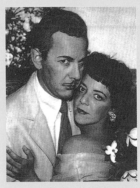

결혼식에서 아내 마이라와 함께. 1981.

발언은 디자인 서적과 매스컴들의 인용 대상으로 환영받았다. 그의 악명은 베네통이 후원하는 잡지 『컬러스』를 만드는 동안 절정을 이루었다. 칼맨은 신랄한 논평가로서 자신이 경험했던, 디자인계와 출판계의 만연한 거만함과 지나친 방임을 폭로했다. 그런가 하면 디자이너들에게 역설하기를, 단순히 기업의 활동에 기름만 칠 것인지, 변화를 위해 진정으로 기여할 것인지를 생각하고, 선택해야 한다고 했다.

"디자이너는 프로페셔널 거짓말쟁이죠. 제품이 가진 특성을 명확하게 보여 주기보다는 진짜 모습 이상의 것을 만들도록 요구 받으니까요. 변호사나 회계사가 고용되는 것과 크게 다를 바 없습니다. 아직도 그래픽 디자인이라면 뭔가 아름다운 것을 창조해 내야 한다는 생각을 가지고 있는 듯한데, 그건 틀린 생각이죠."

칼맨은 회사와 담합하는 그래픽 디자인의 오류를 벗어나기 위해서는, 클라이언트가 아니라 그 프로젝트의 실제 타깃인 클라이언트의 클라이언트, 즉 관객을 생각해야 한다고 말했다. 자본주의의 관점에서는 거만한 이율배반으로 들릴지 모르나 그는 디자이너의 직업윤리를 '정직'에 두었던 것이다. 자기 자신에게 거짓말하기란 누구에게든 어려운 일이 아니던가.

영원한 아웃사이더

칼맨 디자인의 근간을 이루는 사회주의 이념은 그의 성장 과정에서 싹을 틔웠다. 그는 헝가리 부다페스트에서 자본주의의 본거지인 뉴욕으로 이주했고, 이는 그로 하여금 언제나 아웃사이더라는 의식을 갖게 했다. 게다가 정식 디자인 교육을

받지 않은 그는 디자인계에서 언제나 이단아일 수밖에 없었다. 칼맨은 뉴욕 대학에서 저널리즘과 역사를 공부하다가 중퇴했지만, 그럼에도 불구하고 자신만의 미학을 지니고 있었다. 칼맨은 대형 체인 서점 '반스앤노블Barnes & Noble'에서 초창기부터 11년간 디자이너로 일했고, 1979년 'M&Co.'를 설립해 운영하면서 독학으로 디자인을 배워 나갔다. 만족스럽지 못한 작업이 많긴 했지만 그 시간들이 지금의 성공을 가능케 한 밑거름이 되었다고 그는 회고한다. 칼맨의 아웃사이더 성향은 여러 방면으로 영향을 미쳤다. 그는 자신의 회사 'M&Co.'를 위해 뉴욕에서 일류 디자인 학교를 졸업한 '아방가르드들'을 고용했다. 바로 스티븐 도일Stephen Doyle, 알렉스 이즐리Alexander Isley, 에밀리 오버만Emily Oberman, 스테판 새그마이스터Stefan Sagmeister 등으로, 그들은 뉴욕 디자인계에서 제법 알려져 있던 훌륭한 디자이너들이었다. 칼맨은 디자이너들이 맘껏 아이디어를 제안하고, 손이 가는 대로 그릴 수 있도록 자유로우면서도 강력한 체제를 만들었다. "우리가 의식 속으로 충분히 빠져든다면, 참

유머러스한 성격의 소유자 티보 칼맨.

신하고 명쾌한 무엇인가를 떠올릴 수 있습니다. 구겨진 노란 종이로 가득한 작업실이야말로 그 과정이 제대로 진행되고 있다는 증거죠."

칼맨은 자신이 하는 모든 작업에 대해 아내 마이라에게 조언을 구했다. "'M&Co.'의 M이 마이라를 상징한다는 사실은 한동안 비밀이었죠. 그녀는 제 동업자이자 애인이며 아내입니다. 우리는 열여덟 살 이후로 줄곧 같이 해 온 좋은 친구입니다. 저는 그녀를 비평가로서도 높이 평가하죠. 저뿐만이 아니었어요. 'M&Co.'의 모든 직원들은 논리적인 생각들을 검증받는 방편으로, 성소에서 벗어난 듯한 그녀의 엉뚱한 아이디어를 기대하며 작업 결과를 보여 주곤 했죠."

칼맨은 디자이너로서는 드물게 '공격'을 생존 전략으로 택했다. 그는 자신의 성향과 맞는 클라이언트를 끈질기게 설득해서 일을 따 냈으며, 의심할 여지없

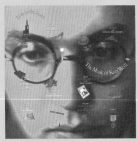

↑ 멤피스 콘도Memphis
 Condominium 브로슈어, 1985.
↓ '로스트 인 스타스Lost in Stars'의
 앨범 〈뮤직 오브 커트 웨일The
 Music of Curt Weill〉의 재킷,
 1989.

이 그들을 만족시켰다. 그의 또 다른 생존 전략은 진부함의 탈피였다. 기존의 틀을 깨고, 항상 뭔가 새로운 것을 보여 주며, '클라이언트의 클라이언트'의 눈높이에 맞춰 일을 풀어 나갔다. 간혹 친근하지 않은 영역에서 일을 할 때도, 그는 아웃사이더다운 도전적이고 신선한 시각을 유지했다. "지금 하고 있는 일이 무엇인지 정확히는 모르지만, 무엇이든 가능하다는 믿음을 가진 열 살짜리 소년처럼 생각하는 겁니다. 이것이 디자이너가 창작할 수 있는 최고의 상태인 것 같습니다."

그를 아웃사이더로 만들었던 사회주의적 성향은 디자이너로서 그가 가졌던 직업윤리에서도 드러난다. 그는, 돈을 벌기는 부자 클라이언트에게서 벌고, 돈은 없지만 가치가 있는 일을 하려는 클라이언트를 위해 아낌없이 그 돈을 투자한다는 신념을 가지고 있었다. 은행이나 부동산 회사 같은 부자 회사들의 브로슈어나 연감을 만들어 돈을 벌고, 실험적인 록 밴드나 공공기관의 사업 등에서는 이윤을 목표로 하지 않았다는 뜻이다. 대신 그들은 가난한 클라이언트의 일을 통해서 'M&Co.'를 알릴 멋진 프로젝트를 많이 기획할 수 있었고, 결과적으로 더 혁신적인 클라이언트를 만날 수도 있었다. 그렇게 양쪽 클라이언트를 모두 만족시키는 데 성공한 칼맨은, 1980년대 이후 베이비 붐 세대들이 산업의 주인공으로 부상하자 자신의 의도를 잘 이해해 주는 세련된 클라이언트를 더 많이 만날 수 있었고, 디자인의 발전에도 더 많은 기여를 할 수 있게 되었다.

Design or Undesign

칼맨 디자인의 주요 개념 중 하나는 '버내큘러Vernacular'다. '버내큘러'란 앞에서 언급했듯이 '특정 문화나 지역, 집단에서 사용하는 일상 언어'를 의미한다. 칼맨이 말한 '버내큘러' 디자인이란 미학적인 세련미는 덜할지라도 나름의 인간미를 가진 주변 환경을 말한다. 예컨대 할렘가의 식료품점 간판이라든가 얼음 배달 트럭의 외관을 치장한 그림처럼 조악하지만 고민의 흔적이 역력한 비주얼을 가리킨다. 그는 기존 디자이너들의 거만한 이론과 멋을 잔뜩 부린 엘리트주의를 비꼬며, 이른바 '비디자인non-design'이라는 형태로 '버내큘러' 디자인을 실천하려 했다. 칼맨은 예쁘고 완벽한 것보다는 서툴더라도 인간미가 깃든 것에 더 흥미를 느꼈다. 그는 몽타주 기법과 적당한 유머를 조화시켜 익숙함과 모호함 사이에서 관객들의 건전한 호기심이 발동하게끔 했다. 잘난 척하지 않는 도구와 미완의 요소를 조합함으로써 관객 스스로 메시지를 완성하도록 했던 것이다.

이처럼 정규 교육조차 받지 못한 괴짜 디자이너가 기존 디자인의 대전제를 흔드는 논리로 수면 위에 떠오르자, 그래픽 디자인계에서 그를 적대시하는 사람들이 하나둘 생기기 시작했다. 칼맨은 자신과 밀튼 글레이저Milton Glaser가 공동 의장을 맡았던 1986년의 '아메리칸 인스티튜트 오브 그래픽 아트AIGA' 회의에서 평소 그의 사고방식을 못마땅해 하던 그래픽 디자인계의 공격을 받았고, 정면으로 맞섰다. "새까만 옷을 입은 우리 패거리와 멋지고 화려하게 차려 입은 다정다감한 디자이너 그룹, 이렇게 둘로 나뉘어 토론을 벌였죠. 그 사람들은 우리가 그래픽 디자인 비즈니스를 파괴하려 든다고 말했어요. 어쩌면 우리가 그랬을지도 모르죠." 기존의 틀을 깨려 하면 기득권층의 반발이 있기 마련이다. 하지만 그런 혼란 속에 득세와 도태가 있고, 또 발전이 있기 않던가? 아무튼 부인할 수 없는, 가장 중요한 사실은 티보 칼맨과 그의 추종자들이 내밀었던 그 도전장이 향후 디자인 발전의 기폭제가 되었다는 점이다.

새로운 도전

'M&Co.'와 함께 기업 디자인corporate design을 비롯한 앨범 재킷, 뮤직 비디오, 영화 타이틀, 제품, TV 광고 등의 다양한 영역을 섭렵한 칼맨은 편집 디자인에도 흥미를 갖기 시작한다. 『아트 포럼』의 아트디렉터로 시작해 『인터뷰』의 크리에이티브 디렉터를 맡기도 했던 그는 손대는 것마다 화제를 불러일으켰다. '쇠퇴하는 전달 도구'인 언어를 절제하고, 비주얼을 언어화시킨 그의 아트디렉팅은 당시로선 일종의 파격이었기 때문이다. 하지만 칼맨은 담아 낼 내용과 레이아웃 중에 하나만 담당해야 한다는 점에 답답함을 느끼기 시작했다. 그가 최상이라고 골라 놓은 사진이나 글씨체를 최종적으로 결정하는 것이 자신이 아닌 다른 사람이라는 사실이 자칭 '디자인 전제 군주'였던 칼맨에게 쉽게 받아들여졌을 리 만무하지 않은가. 급기야 그는 자신이 원하는 내용과 디자인을 모두 담아 낼 수 있는 최고의 잡지를 만들겠다고 마음먹는다. 그리고 그의 그런 욕심은 1990년 가을, 세계적인 의류 회사인 이탈리아의 베네통 사가 후원하는 잡지 『컬러스』를 통해 실현되었다. 그는 루치아노 베네통Luciano Benetton 사장과 아트디렉터 올리비에로 토스카니로부터 이 잡지의 편집장과 아트디렉터를 겸임해 달라는 의뢰를 받았다. 이런 일은 당시는 물론이고, 지금도 드문 일이다. 하지만 우리가 칼맨이 만든 단 열세 권의 『컬러스』와 함께 그를 기억하는 까닭은 그가 두 가지 역할을 도맡았기 때문이 아니라, 내용과 디자인을 절묘하게 융합시킨 그의 탁월한 능력 때문이다.

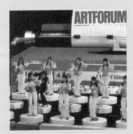

잡지 『아트 포럼Art Forum』의 표지와 펼침면, 1987.

티보 칼맨에게 배우기

지금까지의 이야기들이 티보 칼맨의 다재다능함에 초점을 맞춘 것이었다면, 지금부터 할 이야기는 디자이너 티보 칼맨의 실제 업적에 관한 것들이다. 디자이너로서 그가 보여 준 발상법과 표현 기법 등은 디자인 관계자뿐만 아니라, 일반인들의 흥미를 끌기에도 충분하다. 우리는 칼맨이 남기고 간 것들을 면밀히 살펴봄으로써 그에 대한 이해뿐만 아니라, 1970년대부터 1990년대 후반까지 뉴욕의 중심부에서 클라이언트를 상대로 이뤄졌던 디자인의 변천 과정까지도 이해할 수 있게 될 것이다. 이를 위해 그의 업적을 일반 그래픽, 기업 관련 그래픽, 음악, 영화, 뮤직 비디오, TV 광고, 크리스마스 선물과 자사 홍보물, 제품 디자인, 환경 개발, 잡지 디자인 그리고 『컬러스』 등으로 나누어 요약한다.

그래픽 디자인

카보넬Carbonell이나 아이작 미즈라히Isaac Mizrahi 같은 의류 회사의 로고부터 '아메리칸 인스티튜트 오브 그래픽 아트AIGA'의 홍보 책자와 광고, 그리고 레스토랑의 간판에 이르기까지 칼맨은 다양한 클라이언트를 상대로 폭넓게 일을 했다. 그는 초기에 클라이언트들의 요구를 수용하느라 애썼지만 싫증을 내기 일 쑤였다. 그 싫증이 계기가 되어 차츰차츰 사람들의 삶이 묻어나는 '버내큘러' 디자인에 매료되기 시작한다. "제가 '버내큘러' 디자인을 좋아하는 이유는 그 디자인이야말로 현실이기 때문입니다. 열정이나 삶의 냄새 없이 반듯하기만 한 그래픽 디자인은 정말 참을 수 없습니다. 그런 의미에서 제가 손댔던 서점 '반스엔노블Barnes & Noble'의 초창기 작업은 '버내큘러'였습니다. 더 좋게 만드는 법을 몰랐을 때이니까요. 머스터드나 브라운 컬러 같은 끔찍한 컬러들을 썼고 세계에서 두 번째로 안 예쁜(첫 번째는 유니버시티 로만이다.) 글씨체인 옴니버스 체를

p-o-t-a-t-o

Another message brought to you in public service by Restaurant Florent and MEta.
You can join by nine registration form. 52 hours a day at Florent, 69 Gansevoort Street 989-5779.

↑ 플로런트 레스토랑의 포테이토 광고,
 1992.
↓ 패션 브랜드 '아이작 미즈라히 Isaac
 Mizrahi' 광고, 1990.

편지지 로고로 썼죠. 물론 이 작업을 '버내큘러'라고 치더라도 제가 추구하는 '버내큘러'보다는 여전히 고급스럽고 세련된 것이죠." 그가 작업한 '버내큘러' 그래픽의 또 다른 예는 '레스토랑 플로런트' 작업이다. "플로런트는 돈이 없었어요. 그래서 제가 그를 만났을 때 그는 이미 '버내큘러'에 관심을 보였죠." 그들은 가장 심플하고 저렴한 방법으로 비주얼 커뮤니케이션을 만들었다. 사진 라이브러리에서 빌린 흑백 사진들을 활용해 심플한 비주얼을 만들고, 누구나 공감할 수 있는 친근한 사물(전화번호부 광고, 소금 통, 컵, 와인 잔 등)을 동원해 다소 모호하지만 잘난 척하지 않는 친근함을 이끌어냈고, 이로써 많은 사람들의 관심을 끌었다. 칼맨은 대중을 상대로 하는 디자인에서는 모호성이 하나의 해결책이 될 수 있다고 제시한다. 잘 이해되지 않기 때문에 더 멋있다고 느끼는 사람들이 아이러니컬하게도 많기 때문이다.

그 밖에도 1988년 미국 대통령 선거에서 공화당 후보였던 부시를 반대하는 캠페인과, 감자 철자를 잘못 썼던 댄 퀘일 부통령을 희화화한 '감자 머리pota-to head' 광고로 화제를 모으기도 했다. 또한 패션 디자이너 아이작 미즈라히의 카탈로그에서는 옷이 만들어지는 과정을 다큐멘터리 스타일로 다룸으로써 패션 디자인이 '결과 비즈니스'가 아닌 '과정 비즈니스'임을 드러내 큰 반향을 일으키기도 했다.

그의 가난한 클라이언트 중에는 브로드웨이에 위치한 소규모 사립 박물관 '뉴 뮤지엄'도 있었다. 칼맨은 이 박물관에서 개최된《낯선 흡인력 : 혼란의 징조

↑ ↗ 잡지 『수드도이체 차이퉁Suddentsche Zeitung』의 표지와 펼침면, 1993.
→ 데이비드 번David Byrne의 싱글 앨범 〈드리 빅 송3 Big Song〉의 재킷, 1981.

Strange Attractors : Signs of Chaos》라는 전시회를 위해 흑백으로 카피한 재난 사진을 벽과 천장에 붙였다. 큰 비용을 들이지 않은 이 전시는 '혼돈'에 관한 신선한 시각을 제시하는 한편, 예술이 실제 상황과 경쟁하지 않고 언제나 흰 입방체(갤러리) 속에 갇혀 왔음을 꼬집었다. 마를린 매카시와 함께 했던 편집 프로젝트에서는 레이아웃과 타이포그래피를 자유롭고 다양하게 변화시킴(이탤릭화, 대소문자 교체, 굵기 조절 등)으로써 전혀 다른 느낌의 문서를 만들었다. 우연히 나온 듯한 이 결과는 칼맨이 원하던 '버내큘러' 디자인의 한 전형이 되었다.

한편 그는 스위스의 가구 회사인 '비트라Vitra'의 회장 롤프 펠바움Rolf Fehlbaum 씨의 직업과 삶, 그리고 의자에 관한 600쪽 분량의 책자 『체어맨Chairman』을 발간하기도 했다. 이 책은 『컬러스』와 마찬가지로 문자 소통 체계를 가능한 한 자제하고 가구 비주얼 위주로 편집되었으며, 역시 『컬러스』에서처럼 의외의(때로는 충격적이기도 한) 비주얼 자료들을 활용해 '버내큘러' 디자인의 또 다른 예로 남았다. 칼맨은 『컬러스』와 『체어맨』을 통해, 매끈하지만 거짓을 일삼는 선진국의 디자인보다 보통 사람들의 삶이 묻어나는 개발도상국이나 후진국의 '버내큘러' 디자인이 더 소중하다는 사실을 알리고 싶었다. 비싼 유럽 가구에 제3세계의 암울한 현실을 담은 사진을 매치시킨 『체어맨』은 호화로운 오피스 가구의 이면에 고달픈 현실의 삶이 있음을 일깨워 주었다.

출판 디자인에서 눈여겨볼 만한 또 한 가지 작업으로는 독일 어느 일간지

의 일요일자 부록인 『수드도이체 차이퉁Suddeutsche Zeitung』을 들 수 있다. 제니 홀처와 함께 작업한 이 인쇄물에서 제니는 여성들의 강간에 대한 기사를 작성한 뒤, 이를 위한 표지와 내지 디자인을 칼맨에게 의뢰했다. 칼맨은 텍스트를 여성의 몸에 문신처럼 새겨 촬영해서 실었고, 표지의 검정 바탕에 흰 글상자를 만든 다음 핏빛 글씨로 간단한 메시지를 넣었다. 이 강렬한 디자인은 이후 핏빛 글씨가 인간의 혈액과 잉크를 혼합해서 만든 것이라는 게 밝혀지면서 디자인계에 일대 논란을 일으키기도 했다.

기존의 틀을 깨고 극단적인 비주얼을 보여 주는 것만이 티보 칼맨의 전부는 아니었다. 그는 아내 마이라와 함께 어른과 아이 모두가 좋아할 만한 책을 만들기도 했다. '토킹 헤즈'의 데이비드 번David Byrne의 노래에 착안해 마이라가 이야기를 쓰고 그것을 연필로 스케치하면, 칼맨이 그 스케치를 구체화하고, 'M&Co.'의 멤버인 에밀리 오버만Emily Oberman이 마무리해 주었다. 물론 이런 과정은 네 사람 간의 돈독한 믿음을 바탕으로 이루어진 작업으로, 이들은 마지막 인쇄 작업 전까지 컴퓨터의 도움을 받지 않았다고 한다. 그 책들은 이제껏 한 번도 접할 수 없었던 독특한 형태를 지녔으며, 유머로 가득 차 있으며, 그들이 바라본 세상, 즉 일종의 신성한 광기로 가득한 세상을 보여 주고 있다.

기업 그래픽corporate graphics

'M&Co.'는 다양한 기업을 클라이언트로 기업 아이덴티티CI와 제작물 등을 디자인해 왔다. 부동산 회사인 레드 스퀘어Red Sqaure, 의류 회사 더 리미티트The Limited, 가구 회사 놀Knoll 등은 티보 칼맨이 소중히 생각했던 클라이언트나. 그는 문자가 아닌 비주얼을 통해 기업 이미지를 전달하려는 기업 디자인의 좋은 예로 가구 회사 놀Knoll의 시스템 가구 '오케스트라'의 로고와 부동산 회사 '레드 스퀘어'의 브로슈어를 꼽는다. 'M&Co.'는 '오케스트라'의 로고 문구를 높은음

← 부동산 회사 레드 스퀘어Red
Square의 브로슈어, 1989.
→ 가구 회사 놀Knoll의
시스템 가구 '오케스트라
Orchestra'의 로고, 1990.

자리표 형태로 만들어 이 시스템 가구의 '하모니'를 시각적으로 승화시켰다. '레
드 스퀘어'의 브로슈어는 고전적이면서도 우아한 비주얼과, 사람들의 호기심을
자아내는 접지 구성으로 변두리 도시의 부동산 개발 계획 브로슈어에서 기대할
수 없었던 독특한 개성을 보여 줌으로써 큰 홍보 효과를 거두기도 했다.

음악

'M&Co.'는 우연한 기회에 팝그룹 '토킹 헤즈'의 앨범 재킷 디자인을 맡게 된다.
처음 이 그룹의 멤버인 브라이언 이노와 데이비드 번이 새 앨범인 〈유령 숲 속의
내 인생My Life in the Bush of Ghosts〉의 디자인을 잘 해낼 수 있겠냐고 물었을
때 'M&Co.'는 자신들이 이 프로젝트를 위해 태어났다고 말했다 한다. 하지만 그
들은 칼맨과 'M&Co.'가 맘에 들지 않아 다른 곳을 찾았었다. 그러나 칼맨은 데이
비드를 꾸준히 설득해 결국 그 일을 성사시켰다. 당시 '토킹 헤즈'는 수개 월 동안
공들여 만들었던 앨범의 재킷들이 번번이 그들의 기대에 미치지 못해 불만을 갖고
있었다. 이렇게 맡게 된 '토킹 헤즈'의 앨범 재킷 디자인 작업은 타이포그래피에
대한 고민부터 시작되었다. 다른 디자이너들의 아이디어가 몇 가지 나오긴 했지
만, 칼맨의 마음에는 들지 않았다. 그러던 차에 그는 트레이싱 페이퍼에 '토킹 헤
즈'의 로고를 스케치해 A자만을 거꾸로 뒤집어 그 메모를 벽에다 핀으로 꽂아 두

었고, 다음 아이디어로 뉴욕 거리 어디서나 볼 수 있는 그래피티(낙서화)를 떠올렸다. 그는 궁리 끝에 이 두 가지 비주얼을 조합해 앨범에 적용했다. 칼맨의 아트워크는 적당한 인기를 누리던 팝 밴드 '토킹 헤즈'를 일약 컬트 문화의 대명사로 부상시켰다. '토킹 헤즈'의 세련된 팬들은 이런 과감한 시도를 미적인 자신감의 표시로 해석했고, 이어진 칼맨의 새로운 시도는 이 그룹의 아이덴티티를 강력하게 지속시켜 주었다. 특히 앨범 〈스피킹 인 텅스Speaking in Tongues〉에서는 노래의 호흡에 따라 가사의 타이포그래피를 리드미컬하게 배치함으로써 그가 광고를 비롯한 다른 매체에서 구사했던 '표현주의적 타이포그래피espressionistic typography'의 정수를 보여 주었다. 칼맨과 'M&Co.'는 '토킹 헤즈' 이외에 '라몬즈'나 '롤링 스톤즈' 같은 대스타와도 함께 작업했지만, '토킹 헤즈'만한 결과물을 얻지는 못했다. 대스타들과의 작업이라는 것이 요구 조건의 수용을 의미하기 때문이었다. 아니나 다를까, 그는 그러한 작업의 대부분을 '쓰레기'라고 정의했다.

영화와 뮤직 비디오

광고, 홍보 비디오 그리고 영화 타이틀은 그가 '잠깐 한눈을 판 매체'다. 칼맨은 영상 그래픽을 할리우드의 영화만큼이나 숭요한 영역으로 간주했다. 칼맨은 유명한

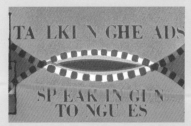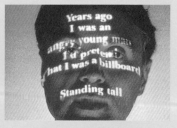

↑ 밴드 토킹 헤즈Talking Heads의 앨범 〈스피킹 인 텅스Speaking in Tongues〉의 재킷 디테일, 1983.
↗ 밴드 토킹 헤즈Talking Heads의 〈낫딩 벗 플라워스Nothing but Flowers〉의 뮤직 비디오, 1988.

영화 제작자인 조나단 뎀Jonathan Demme과
함께 〈섬딩 와일드Something Wild〉라는 극영
화의 타이틀 작업을 하면서 타이포그래퍼들의
움직임에 중점을 두었다. 그뿐 아니라 아카데미
수상작으로 유명한 〈양들의 침묵〉의 타이틀 작
업에도 참여했다. 한편 칼맨은 '토킹 헤즈' 프로
젝트의 일환으로 그들의 뮤직 비디오를 감독하
기도 했다. '토킹 헤즈'의 데이비드 번 얼굴에 16

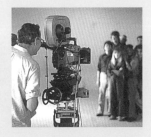

밴드 토킹 헤즈Talking Heads의 뮤직
비디오를 촬영중인 티보 칼맨, 1988.

밀리미터 영사기로 가사를 쏘아 노래와 가사를 동기화시킨 이 비디오는, 디자인을
통해 뮤지션과 가사 사이에 위트 있는 관계를 맺어줌으로써 '토킹 헤즈'의 진보적
인 이미지를 더욱 견고하게 만들어 주었다.

TV와 광고

'M&Co.'는 미국의 잘 나가는 광고 회사들과 일하는 한편, 틈새시장을 노리는 방
송국들과 함께 영상 그래픽이나 채널 홍보 광고(스테이션 아이디Station ID)도
만들었다. 이들 클라이언트 가운데에는 치아트 데이Chiat Day라는 젊고 혁신적
인 광고 회사도 있었다. 이 회사의 대표인 제이 치아트가 'M&Co.'에 자사 홍보
비디오를 의뢰하자, 칼맨은 어느 때보다도 언어를 통한 설명을 자제하면서, 어울
리지 않는 듯한 자막과 헝가리어로 된 알 수 없는 설명을 덧붙인 뛰어난 그래픽 홍
보영화를 만들어 냈다. 한편 미국의 진 브랜드 '페페 진'을 위한 TV 광고에서는
주어진 공간과 시간의 제약을 극복하기 위해 '스크린 속의 스크린'이라는 액자
구성을 채택해, 진을 입은 구체적인 패션 영상과 이미지와 카피가 등장하는 영상
을 함께 엮음으로써 두 마리 토끼를 모두 잡았다. 오늘날 엠티비MTV를 팝 문화
의 대명사로 만든 스테이션 아이디Station ID도 티보 칼맨의 덕을 많이 봤다. '미

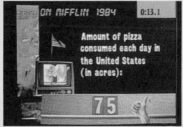

↑ 페페 진스 PePe Jeans TV 광고, 1990.
↗ MTV의 피짜 스팟 Pizza Spot, 1991.

국에서 하루 동안 먹어 치우는 피자의 양'을 묻는 엉뚱한 질문과 함께 다소 정신 없는 비주얼을 구사한 스테이션 아이디는 시청자들로 하여금 '그래서 어쨌다는 거야?' 식의 의문을 갖게 하면서도 한편으로는 결코 눈을 뗄 수 없게 만들었다.

크리스마스 선물과 자사 홍보

'M&Co.'는 클라이언트의 관심을 끌 만한 또 다른 전략을 가지고 있었다. 매년 크리스마스 때마다 칼맨과 디자이너들의 꿈을 담은 선물을 클라이언트늘에게 보냈던 것이다. "크리스마스는 일 년 중 유일하게 클라이언트의 눈치를 보지 않고 우리의 창의적인 아이디어를 펼칠 수 있는 날입니다. 때로는 성공적이기도 했지만, 때로는 너무 과하다는 반응을 얻기도 하고, 이해를 끌어내지 못한 경우도 있었어요. 우리는 비즈니스와 전혀 관계없는 것들을 보냈습니다. 우리가 얼마나 '쿨한지', 그리고 클라이언트가 우리 일에 참견하지 않으면 우리가 얼마나 멋진 작업을 해 낼 수 있는지를 보여 주는 아이디어를 담아서 말입니다." 한번은 많은 생각을 하게 만드는 짧은 글과 얼마간의 현금을 동봉한 선물을 보냈다. 거기엔 도움을 원하는 사회단체들의 주소가 적힌 봉투 세 장도 첨부되어 있었다. 그는 이 프로젝트

를 통해 실제로 그 돈이 값지게 쓰이고, 한편으로는 크리스마스에 주고받는 선물의 진정한 의미를 생각하게끔 했다. 이 프로젝트에 대해 칼맨은 "무척 작은 것이지만 계도적인 선물이자 의식을 일깨우는 일종의 폭탄이었습니다."라고 했다. 그러나 수취인들 중 몇몇은 'M&Co.'의 크리스마스 선물이 윤리적으로 너무 심하게 도전적이라며 그다지 반기지 않았다고 한다.

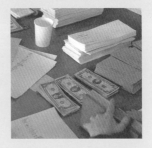

〈26달러 책 $26 Book〉을 만드는 모습, 1989.

제품 디자인

버려진 아이디어를 상징하는 구겨진 종이 모양의 문진, 시계를 착용하는 사람이 숫자판의 75퍼센트를 추측하도록 여백으로 남긴 손목시계 '파이Pie', 역시 숫자 세 개만 적힌 손목시계로서 근대미술관MoMA의 디자인 컬렉션으로 영구소장된 〈텐 원 포10 one 4〉 등은 모두 'M&Co.'의 디자인 상품들로 우리에게도 친근한 것들이다. 이 모든 제품들의 디자인은 사람들로 하여금 관습을 벗어난 시각으로 다시 한 번 사물을 관찰하게 만들었다. 그런 의미를 모르는 소비자들조차도 그 유머러스한 매력은 거부할 수 없었다. 그들의 번득이는 아이디어 가운데 정수는 '미스테리Mystery' 프로젝트다. 그들은 두꺼운 책의 가운데를 파내서 총을 숨기던 영화

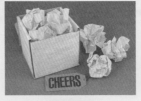

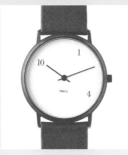

↑ M&Co.가 만든 문진, 1982.
↓ M&Co.가 만든 시계 〈텐 원 포10 One 4〉, 1984.

의 한 장면에서 모티브를 얻어 유사한 모양의 책을 만든 뒤 그 속에 사무용품 등을 담아 시판했다. 곧 폭발적인 반응을 보이자 여러 가지 버전이 출시되었는데, '행운의 상자Fortune Box' 버전에는 행운을 상징하는 토끼 발과 네잎 클로버, 운세를 일러 주는 편지를 담았다. 그런가 하면 발렌타인 데이에 맞춰 출시된 '로맨스 Romance' 버전은 새하얀 깃털과 콘돔을 넣은 것으로, 젊은이들에게 꾸준히 인기를 얻어 출시된 지 20년이 되어 가는 지금까지도 장수하고 있다.

환경 개발

칼맨은 전시 큐레이팅에서 도시 개발 계획에 이르기까지, 디자이너로서는 하기 힘든 경험들을 다양하게 했다. 그 중에서도 뉴욕의 42번가 개발 계획은 그의 업적 가운데에서도 다섯 손가락 안에 꼽을 만한 대단한 작업이었다. 그 배경은 이렇다. 타임스 스퀘어와 42번가 개발 계획을 25년 간 진행해 온 뉴욕 시는 1991년, 마침내 그 구역의 대대적인 정비작업에 돌입한다. 당시 그곳에는 대규모의 빌딩 대여섯 채가 들어설 예정이었으나 부동산 경기가 불황을 맞아 개발업자들이 어찌할 바를 몰라 당황하고 있었다. 만약 건물을 지을 경우 그들이 파산할 것은 불을 보듯 뻔했다. 그러나 그들은 모종의 조치를 취해야 했다. 그리닌 치에 당국이 거리 새 단장을 위해 2,000만 달러를 내면 빌딩 건축을 7년간 유보해 주는 이색적인 조건을 제시했던 것이다. 그렇게 시작된 정비 계획을 위해 많은 디자이너들이 섭외되었고, 칼맨과 'M&Co.'도 이에 동참하게 되었다. 칼맨은 이 거리의 레이아웃을 담당했다. 그는 뉴욕이기에 누구나 접근할 수 있고, 세련되고, 모든 면에서 흥미긴긴한 도시가 되어야 하다고 생각했다. 그리고 다른 디자이너와 당국에 맞서서 단지 이 도시의 환부를 치료할 것인지, 아니면 새로운 '컨템퍼러리 도시'를 세울 것인지에 대해 꽤 오랜 시간 동안 논쟁을 벌였다. "42번가가 흥미로운 것은 조명, 간판, 광고, 여러 상점들, 극장, 영화관 등이 모여 있기 때문입니다. 아이디어

는 무척 단순하고 확실했으며 비용도 들지 않았습니다. 우리는 건물 옥상 광고를 팔아 흥미로운 엔터테인먼트 요소로서 활용했습니다. 이 방법만으로도 더 안전하고, 깨끗한 느낌을 줄 수 있었고, 더 많은 관광객을 유치할 수도 있었죠. 정작 '아무 것도 디자인하지 않은Un-design' 상태였음에도 불구하고 말이죠."

옥외 광고판 계획 이외의 다른 작업들은 순조롭지 않았다. 일단 도시 계획의 비주얼이 정해지면 시공업자에게 줄 디자인 수칙과 표준을 정하는 데 1년이 걸렸고, 디자인 모티브를 생각해 내고, 리뷰하고, 사양을 결정하고, 예산을 짜다가 다시 1년을 보냈다. 눈에 보이는 결과물이라곤 아무것도 없는 상황이었기에 디자이너들은 무언가 진행되고 있음을 보여줘야 한다는 부담을 느꼈다. 그래서 'M&Co.'는 '에브리바디 빌보드'를 설치했다. 이는 42번가 개발 계획이 무엇을 상징하고 어떻게 진행되는지를 보여 주는 노란색 옥외 광고판이었다. 칼맨은 시민들이 이 계획에 동참해 재미를 느끼도록 하기 위해 광고판 아래에 의자를 설치했다. '에브리바디'라는 이름은 '부자나 가난한 사람이나 평등하게 앉아서 도시의 즐거움을 만끽한다.'라는 의미로서 칼맨의 사회주의적 성향을 드러내는 일면이라 할 수 있다. 아이러니컬하게도 사회주의를 바탕으로 한 에브리바디 빌보드가 조성한 환경은 자본주의의 첨병인 월트 디즈니의 인정을 받게 되었다. 디즈니가 극장을 사들인 뒤로 42번가는 번창하기 시작해, 오늘날엔 뉴욕 부동산 시장에서 최대의 황금알을 낳는 지역이 되었다.

↑ 〈에브리바디 빌보드Everybody Billboard〉를 즐기는 뉴욕커, 1998.
↓ 〈에브리바디 빌보드Everybody Billboard〉를 즐기는 뉴욕커들, 1993.

잡지 디자인

그의 업적 가운데 가장 빛나는 것은 무엇보다 잡지 편집이다. 그는 내용을 총괄하는 편집장과 디자인을 책임지는 아트디렉터, 두 가지 역할에서 고른 평점을 얻어 세계적으로 유명해진 최초의 인물이다. 물론 그도 처음에는 아트디렉터나 크리에이티브 디렉터로서 잡지 디자인과 인연을 맺었다. 『아트 포럼』의 아트디렉터를 맡아 10여 권을 출간했고, 『인터뷰』에서는 크리에이티브 디렉터를 담당했었다. 언제나 그랬듯이 그는 일하면서 방법을 터득했다. 그는 그 일을 하면서 잡지 편집에서 '어떤 폰트를 쓰느냐'보다는 '얼마나 가독성이 높은 레이아웃을 했느냐'가 더 중요하다는 사실을 다시 한 번 깨닫는다. 특히 잡지 『인터뷰』의 잉그리드Ingrid Sischy 씨로부터는 사진 보는 방법을 비롯해, 잡지 편집을 책임지는 사람이 지녀야 할 많은 덕목들을 배웠다. 낮에는 『인터뷰』 일을, 밤에는 'M&Co.'의 일을 하고 있던 즈음에 그는 베네통으로부터 『컬러스』 의뢰를 받는다. 그리고 그는 『인터뷰』 일을 'M&Co.'의 리차드 팬디치오Richard Pandiscio에게 넘기면서 『컬러스』를 맡게 된다. "리차드는 훌륭했어요. 하지만, 극단적인 개성을 보여 주는 데 집중했다면, 더 훌륭한 잡지가 됐을 겁니다. 그것이 1970년, 앤디 워홀이 이

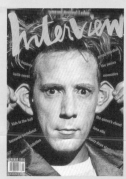

↑ 잡지 『인터뷰Interview』의 표지, 1991.
↗ 잡지 『인터뷰Interview』의 펼침면, 1990.

잡지를 처음 시작했을 때의 정신이니까요." 『인터뷰』의 쇠퇴에 대해 칼맨이 남긴 아쉬움이다.

『컬러스COLORS』

칼맨은 내용과 레이아웃, 둘 중의 하나만을 처리하는 일에 흥미를 느끼지 못했다. 그러던 중 1990년 가을에 그에게 이 두 가지 모두를 관장할 기회가 주어졌다. 베네통이 후원하는 잡지 『컬러스』의 편집장을 맡게 된 것이다. 베네통의 크리에이티브 디렉터인 올리비에로 토스카니는 그에게 이 자리를 의뢰하며 루치아노 베네통도, 자신도 절대로 편집에는 간섭하지 않겠다는 조건을 내걸었다.

이탈리아어와 영어, 2개국어로 출간되어, 전 세계에 50만 부가 유통된 『컬러스』는 비슷하면서도 다른 세계의 모습을 보여 주었다. 칼맨은 『컬러스』를 통해 가능한 한 편집되지 않은 '제로 상태'의 디자인과 정보를 보여 주고자 했다. 그의 말에 따르면 『컬러스』의 편집 과정은 '끊임없는 예측'이었다. 이는 기획과 리서치, 원고 작성, 레이아웃 등을 포함한 모든 과정에서 처음으로 되돌아가 생각하기를 반복하면서 가장 좋은 길을 찾아내는 일련의 과정을 말한다.

칼맨은 다른 '대형' 잡지들이 너무 외부의 영향을 많이 받기 때문에 그렇지 않은 잡지를 만들 필요를 느꼈다. 그런 까닭에 칼맨은 『컬러스』에 다양한 목소리를 담기보다는 그 자신의 목소리를 담으려 했다. 그는 테마가 정해지면 하루 이틀 동안 꼼짝없이 방에 앉아 그 테마에 대해 알고 싶은 것이 무엇인지를 자문했다. 그런 다음 각 기사의 스토리 보드를 만들어 냈다. 때로는 한 단어로, 때로는 뜬구름처럼 모호한 그림으로…. 그 다음엔 스태프들에게 이것을 보여 주고 페이지에 옮기도록 했다. 그러면 텍스트 및 비주얼 리서처들이 자료를 찾아 나섰다. 테마는 주로 지구 구석구석의 삶의 질을 비교할 수 있는 보편적인 내용들이었다. 『컬러스』는 기존의 잡지가 차마 다루지 못했던 종교, 인종, 에이즈 등의 문제를 윤

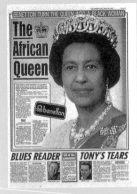

색하지 않은 비주얼로 보여줘 세계인의 공감을 얻었다. 예컨대 인종을 다룰 경우에는 잘 알려진 백인들, 예컨대 엘리자베스 영국 여왕, 아놀드 슈왈제네거 등의 피부색을 흑인처럼 바꿈으로써 독자들로 하여금 스스로 어떤 느낌을 받는지, 스스로 얼마나 인종차별주의자인지를 답하게끔 했다. 에이즈를 다룬 호에서는 에이즈에 대해 깊이 생각하는 사람과 전혀 관계없다고 생각하는 사람 사이의 차이를 보여 주기 위해, 에이즈와 전혀 관계없을 것 같은 전형적인 보수주의자 로널드 레이건 전 대통령을 에이즈 환자로 만들어 센세이션을 일으키기도 했다. 칼맨은 '인종'과 '에이즈'를 특집으로 다뤘던 『컬러스』가 다른 어떤 호보다도 독자들의 사고에 큰 영향을 끼쳤다고 자신 있게 말한 바 있다.

칼맨이 마지막으로 만들었던 『컬러스』(1995년 9월호, 통권 13호)에서는 찰스와 레이 임즈Charles and Ray Eames의 단편 영화 〈10의 힘Power of Ten〉에서 아이디어를 얻은, 매크로에서 마이크로에 이르는 물리 세계의 여행을 다루었다. 스토리는 일련의 사진과 그것을 몽타주한 이미지에 의해 전개되었다. 그 호에서

↑ 『컬러스COLORS』 4호(인종)에 관한 타블로이드판 신문의 기사, 1993.
↓ 『컬러스COLORS』 13호(No Words)의 펼침면, 1995.

는 텍스트 원고가 완전히 배제되었다. 아트디렉터 페르난도 구티에레즈 Fernando Gutierrez는 언어를 대신할 비주얼을 보여 주기 위해, 기자가 되고를 거듭해 가며 기사를 작성하듯 2만 5000여 장에 이르는 이미지들을 놓고 절치부심한 끝에 훌륭한 '물건'을 만들어 냈다. 칼맨은 다양한 문화적 배경을 지닌 독자

들이 이 마지막 호를 통해 범우주적이면서도 특수한 개념을 이해할 수 있도록 하기 위해 '디자인 언어'라는 다국어를 개발해 낸 것이다. 1995년 말, 칼맨은 로마 생활을 정리하고 뉴욕으로 되돌아오면서 『컬러스』에서 얻었던 경험을 바탕으로 한 프로젝트를 계획한다. "마지막 호를 마치며, 생물학과 자연의 가능성에 사로잡혔습니다. 인간 두뇌의 잠재성, 건축, 개발 계획, 영화, 글씨체 그리고 비즈니스에 이르기까지…. 탐색하고, 배우고, 탐험해야 할 것들이 얼마나 많은지 모릅니다. 그 일을 하면서 남은 생을 보내고 싶어요." 『컬러스』는 티보 칼맨이 림프암으로 세상을 떠나기 전까지 그에게 새로운 디자인에 대한 끊임없는 도전을 가능케 한 원동력이었다.

에필로그 — 디자이너라면 한번쯤 해봐야 할 고민

부자에게서 돈을 벌어 가난한 아티스트들에게 나누어 준다는 그의 사회주의는 디자이너가 보여 줄 수 있는 가장 현실적인 이데올로기의 실천이 아니었나 생각해 본다. 물론 그의 생각은 많은 돈을 지출하는 클라이언트의 입장에선 당장 계약을 파기할 만큼 얄미운 아이디어지만, 그럼에도 불구하고 'M&Co.'가 양자를 상대로 한 프로젝트에서 공히 성공할 수 있었던 것은 두말할 나위 없는 결과물로 그들을 만족시켰기 때문일 것이다. 때로는 경직된 디자인계를 긴장시키기도 하고, 관행을 벗어난 기행으로 충격을 던져 주기도 했던 티보 칼맨은 디자이너들에게 클라이언트의 도구가 되기보다는 사회 변화의 작은 원동력이 되어야 한다는 사명감을 일깨워준, 소중한 선배다.

부록
appendix

티보 칼맨 연보

1949	헝가리 부다페스트에서 출생.
1956	가족과 함께 미국으로 이민.
1963	뉴욕의 한 가톨릭 고등학교에 입학.
1968	반전 시위로 투옥. 아내 마이라를 만남.
	뉴욕 대학교NYU에 입학해 저널리즘과 역사를 전공함.
1970	뉴욕 대학교 중퇴.
	쿠바의 사탕수수 농장에 불법취업해 사회주의를 경험함.
1971	뉴욕 대학교 근교의 작은 서점(지금의 반스앤노블Barnes & Noble)
	에서 처음으로 디자인과 인연을 맺음.
1979	반스앤노블를 그만두고 디자인 스튜디오 'M&Co.'를 설립.
1980	크리스마스 선물로 과자와 초콜릿을 제작해 클라이언트에게 보냄.
1981	마이라와 결혼.
1982	딸 루루 보도니 칼맨Lulu Bodoni Kalman을 낳음.
1984	문진, 시계 등의 제품 디자인 작업.
1985	아들 알렉산더 디비 칼맨Alexander Tibor Dibi Kalman을 낳음.
1987-8	잡지 『아트 포럼Art Forum』의 아트디렉터 역임.
1989	영화 타이틀 디자인과 그룹 '토킹 헤즈Talking Heads'의
	뮤직 비디오 감독.
1990	잡지 『인터뷰Interview』 크리에이티브 디렉터 역임.
1991	베네통Benetton 사의 아트디렉터 올리비에로 토스카니Oliviero
	Toscani로부터 잡지 『『컬러스COLORS』』의 편집장직을 의뢰 받음.
1992	뉴욕 42번가 개발 계획The 42nd Street Development Plan에 참여.
1993	『컬러스』에 몰두하고자 'M&Co.'를 정리하고 가족과 함께
	이탈리아의 로마로 이주.

1995	『컬러스』편집장을 그만두고 뉴욕으로 돌아옴.
1996	미국 휘트니 미술관에서 열린 전시 〈뉴욕뉴욕—야망의 도시 NYNY—City of Ambition〉의 전시 디자인을 총괄함.
1997	휘트니 미술관과 샌프란시스코 현대미술관SF MoMA에서 열린 전시 〈키이스 해링Keith Haring〉의 전시 디자인을 총괄함. 뉴욕에 'M&Co.'를 다시 열어 디자이너 생활을 재개함.
1999	림프암으로 4년간 투병하다가 끝내 사망. 샌프란시스코 현대미술관SF MoMA에서 그의 회고전 〈티보로시티—디자인 앤 언디자인 바이 티보칼맨Tiborocity— Design and Undesign by Tibor Kalman〉이 열림.

참고 문헌

단행본

Dk Holland, "Design Issues: How Graphic Design Informs Society",
 Allworth Press, 2002.

Ellen Lupton, "Mixing Messages: Graphic Design in Contemporary Culture",
 Princeton Architectural Press, 1996.

Laurel Harper, "Radical Graphics/Graphic Radicals", Chronicle Books, 1999.

Lewis Blackwell/David Carson, "The End of Print", Chronicle Books, 2000.

Liz Farrelly, "Tibor Kalman: Design and Undesign", Thames and Hudson, 1998.

Peter Hall, "Tibor Kalman: Perverse Optimist", Princeton Architectural Press,
 2000.

Steven Heller, "Design Literacy: Understanding Graphic Design",
 Watson-Guptill, 1997.

Steven Heller, "Graphic Design History", Allworth Press, 2001.

Tibor Kalman, "Low Cost High Tech", Pocket Books, 1981.

Tibor Kalman, "Chairman: Rolf Fehlbaum", Las Muller, 2001.

Tibor Kalman/Maira Kalman, "(Un)Fashion", Harry N. Abrams, 2000.

Tibor Kalman/Maira Kalman, "1000 on 42nd Street", PowerHouse Books,
 2000.

Tibor Kalman/Maira Kalman, "Colors: Tibor Kalman", Issues 1-13,
 Harry N. Abrams, 2002.

Tibor Kalman/Maira Kalman, "T. BOR: Tiborocity Exhibition",
 Little Bookroom, 2002.

정기 간행물

'Color Him a Provocateur', "Wired", December 1996, pp. 258-259.

'Interview with Oliviero Toscani & Tibor Kalman', "Dazed and Confused",
 Jefferson Hack, Issue 15, 1993, pp.88-91.

'Making Time', "How", Michael Kaplan, March/April 1990, pp.46-61

'Master of Contents', "Blueprint", Simon Esterson, February 1987, pp.23-24.

'Meet the Masters of Design', "How", Neil Burns, February 1993, pp.43-103

'M&Co.', "I.D.", Chee Pearlman, Sep./Oct. 1986, pp.26-31.

'Rumors of its Death are Not Exaggerated', "I.D.", Chee Pearlman,
 Sep./Oct. 1993, pp.20-21.

'Tibor Kalman—Interview', "Eye", Moira Cullen, Spring 1996, pp.10-16.

'Tibor Kalman's Long March on Rome', "Blueprint", Deyan Sudjic,
 October 1993, pp.14.

'Tibor Kalman vs. Joe Duffy', "Print", Steven Heller, March/April 1990,
 pp.68-75.

'Tibor Kalman, Perverse Optimist', "Graphis", Edna Goldstaub-Dainotto,
 January/February 1999, pp.92-99.

웹사이트

www.undesign.org

www.momastore.org

www.mairakalman.com

www.cheryllambert.com/demosites/tiborkalman/index.html

www.adbusters.org/campaigns/first/toolbox/tiborkalman/1.html